国家林业和草原局普通高等教育"十三五"规划教材

·数字资源·

# 风景写生

(第二版)

兰　超
史钟颖
　主编

·数字资源·

中国林业出版社
China Forestry Publishing House

## 本书编写名单

主　　编：兰　超　史钟颖

编写人员：兰　超　史钟颖　孙　鹏　陈　烨

　　　　　张程程　赵学学　黄　仪　刘璐璐

　　　　　房钰栋　萧　睿　高　喆　刘长宜

　　　　　吴　蔚　卓晓光

## 图书在版编目（CIP）数据

风景写生 / 兰超, 史钟颖主编. -- 2版. -- 北京: 中国林业出版社, 2021.9

国家林业和草原局普通高等教育"十三五"规划教材

ISBN 978-7-5219-1325-5

Ⅰ.①风… Ⅱ.①兰… ②史… Ⅲ.①风景画－写生画－绘画技法－高等学校－教材　Ⅳ.①J214

中国版本图书馆CIP数据核字（2021）第166767号

| | |
|---|---|
| 出版发行 | 中国林业出版社（100009　北京市西城区德内大街刘海胡同7号）<br>E-mail: jiaocaipublic@163.com　电话：（010）83143553<br>http://www.forestry.gov.cn/lycb.html |
| 印　刷 | 北京中科印刷有限公司 |
| 版　次 | 2021年9月第1版 |
| 印　次 | 2021年9月第1次印刷 |
| 开　本 | 889mm×1194mm　1/16 |
| 印　张 | 5 |
| 字　数 | 200千字 |
| 定　价 | 48.00元 |

未经许可，不得以任何方式复制或抄袭本书之部分或全部内容。

**版权所有　侵权必究**

# 前　言

我们生活在这科技涌动、信息爆炸的时代，奇妙的网络、荧屏所构建的影像幻听世界，常常使我们惊异于科技给生活带来的巨大改变。摄影技术的精进和 AR、VR 技术的普及，使人们可以随手将任何图景轻易掌控在手中，并感受虚拟现实带来的奇幻世界。然而生活在现代都市里的人们，在受到繁杂资讯、万变科技的冲击后，却比以往任何时候都更加渴望亲近自然、回归本源。优美的自然风景和古老的人文景观散发的永恒魅力，仍吸引着人们的目光，荡涤着人们的心灵。借助绘画的形式，通过笔下淳美的色彩、流畅的线条来感受、再现、创造自然，成为人们抒发性情、走近自然的一种绝佳途径。

风景画作为一种大众喜闻乐见的表现题材，已被广大的美术爱好者和高校艺术生所熟悉。那些古今中外经典的风景画作品，已深深印入人们的心里。但风景画的表现对象变化万千，天光云影转瞬即逝，具有描写内容多、技法丰富等特点，使它在被掌握过程中具有较高的难度。因此，长期以来风景画似乎都是属于职业绘画者的专利。为了使更多热爱自然的绘画爱好者能够掌握风景画的技巧，本书将就如何学习、掌握、利用简便的工具和快捷的方法，将风景画的造型规律和艺术语言，融会贯通到不同的材料技法当中，作出详尽指导。

2013 年，习近平总书记作出了"实现城乡一体化，建设美丽乡村"的指示。在此背景下，激励着更多高校艺术设计专业学生走入乡村进行艺术创作、设计实践，更加深入地体会、参与新农村建设的发展历程。因此，高校艺术专业学生深入到祖国各地具有不同民族、地域风情的村寨进行风景写生实践，就具有了特殊的时代意义。

目前，国内综合性大专院校艺术设计专业的学生，在风景写生练习中常使用的材料主要有水粉、丙烯、油彩等，对其他材料涉猎不多。由于这些材料所占体积大，清理麻烦，不便于日常练习，且表现手法趋同，因此本书将主要介绍钢笔（签字笔）、钢笔淡彩、彩色粉笔、水彩、水墨等快捷方便或独具特色的作画材料，通过一些更概括、灵活的表现方法，让读者达到学习、掌握风景画造型规律的目的。希望通过本书的介绍，能让风景画练习过程变得更富趣味性与挑战性，既让学生通过截然不同的材料技法，融会贯通艺术造型规律，又为绘画爱好者提供更为广阔的创新空间，启发读者享受风景写生带来的乐趣与表现的多样性。

<div style="text-align: right;">
兰　超<br>
2021 年 7 月
</div>

# 目　录

前言

## 第一章　风景写生概述 ·················································· 1

一、风景写生的绘画意义 ·················································· 2
二、风景写生的工具、材料及技法分类 ·································· 2
三、风景画题材的种类及造型特点 ······································· 5
四、风景画的取景及构图 ·················································· 8

## 第二章　钢笔画风景写生 ·············································· 10

一、钢笔画的工具及特点 ················································· 11
二、钢笔画的笔触及线条 ················································· 11
三、钢笔画风景写生的画法和步骤 ······································ 13

## 第三章　钢笔淡彩风景写生 ··········································· 16

一、钢笔淡彩的工具及特点 ·············································· 17
二、钢笔与其他色彩工具的混合技法 ··································· 17
三、钢笔淡彩风景写生的方法及步骤 ··································· 18

## 第四章　彩色粉笔画风景写生 ········································ 22

一、彩色粉笔画的工具及特点 ··········································· 23
二、彩色粉笔画中色彩规律的应用 ······································ 24
三、彩色粉笔画风景写生的方法及步骤 ································ 26

## 第五章　水彩画风景写生 ·············································· 29

一、水彩画的工具及特点 ················································· 30

二、水彩画的技法 ……………………………………………………… 31
三、水彩画风景写生的方法及步骤 ……………………………………… 32

## 第六章 水墨画风景写生 …………………………………………… 35

一、水墨画的工具及特点 ………………………………………………… 36
二、水墨画的基本技法 …………………………………………………… 38
三、水墨画风景写生的方法及步骤 ……………………………………… 40

## 第七章 情感表达及材料技法的使用 …………………………… 44

一、相同风景题材的不同材料技法及表现 ……………………………… 45
二、情感表达及材料技法的结合 ………………………………………… 47

## 第八章 作品欣赏与评析 …………………………………………… 50

## 参考文献 …………………………………………………………………… 72

# 第一章 风景写生概述

# 一、风景写生的绘画意义

无论是生活在都市还是乡村，我们的日常生活总是离不开周围人工或自然形成的景物。随着社会的快速发展，便利的生活设施将我们与自然的距离逐渐拉开。许多生长在都市的人们，总是渴望有更多的机会去接触自然，而生活在乡村的人们又总是希望有机会到高楼林立、车流拥挤、霓虹闪烁的都市去体验现代化的生活方式。风景画的绘制，可以让我们尝试换一种心境，重新审视周围的一切，用艺术的眼光在这些司空见惯的环境中去发现美，并感受不同生活环境带来的审美体验。因此，不论生活在城市还是乡村，风景画都成为人们生活中沟通现实与理想之地的桥梁。风景画所呈现出多样而优美的景致，可以满足不同人对不同生活的憧憬和幻想。我想这也是为什么许多家居陈设中，总爱挂上一些风景画作为装饰的原因吧。

风景画描绘的内容多以自然风景、人文景观为主，是画家与自然交流的最好方式。通过风景写生可以锻炼绘画者敏锐的观察力、良好的审美眼光，并结合丰富多样的材料技法，激发创造力，提高绘画者的艺术表现能力。风景画的绘制过程可以启发绘画者思考如何从这千变万化的自然中选取优美动人的艺术形象，体味自然之美，陶冶艺术性情，激发创作灵感，在不断的风景写生实践中，更好地去感悟自然和艺术创作的魅力。

风景写生作为高校艺术设计专业学生的造型主干课程，其目的首先是培养学生敏锐细致的观察能力，让学生在自然繁杂的事物中捕捉美好的景象；其次是培养学生的提炼概括能力和扎实的造型能力，能准确地画出想表达物象的特征；最后是培养学生尝试不同材料技法创作多种绘画风格，丰富作品的艺术表现力。风景写生通过各种材料技法的户外写生练习，使学生获得室内光无法得到的色彩感受和多种表现技法的锤炼。绘制过程可以增强学生感悟自然之美和表现自然之美的主动性，激励学生将课堂知识运用到艺术创作实践之中，为以后深入学习艺术设计课程打下良好基础。

# 二、风景写生的工具、材料及技法分类

风景写生的工具、材料及相应的技法种类非常丰富繁杂，可以说日常随手可得的很多东西都可以用作风景写生，如：签字笔、钢笔、圆珠笔、铅笔（彩色铅笔）、炭笔、

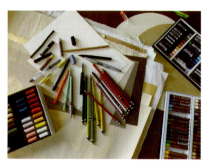

图1 彩铅、色粉、油画棒

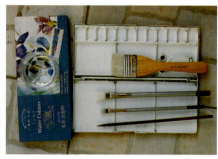

图2 水彩画工具

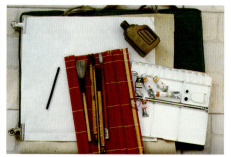

图3 水墨画工具

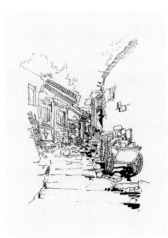
图4 方依琴作品

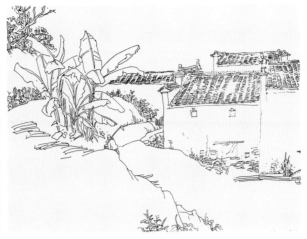
图5 徽州钢笔写生

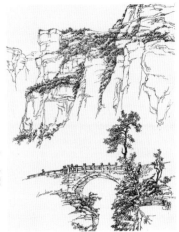
图6 太行山写生

马克笔、毛笔、彩色粉笔、油画棒、蜡笔、水彩、水墨及各类纸张、笔记本、速写本、水彩（色粉、油画棒等专业）写生本、册页等（图1至图3）。

其中签字笔、钢笔、圆珠笔、铅笔、炭笔、马克笔等便于携带，作画时以线条表现虚实、层次关系，多适用于风景速写或较为深入的风景素描写生；彩色铅笔、色粉笔、油画棒、蜡笔、马克笔等色彩丰富、艳丽，体量小便于携带，且可以直接用于纸上绘制，近些年来成为画家户外、旅行色彩风景写生，尤其是小幅的彩色速写风景画常用的工具；水彩因其色彩纯净、透明，容易营造出水乳交融的灵动效果和渲染烘托景物气氛，且用色薄而清透，技法上区别于水粉、丙烯、油彩等，无须携带大量颜料出行，受到很多画者的青睐；水墨画风景写生则源于中国传统绘画，在审美情趣与造型特点上，与西方注重光影体块塑造的技法大相径庭，尤其是水墨在各类宣纸上形成千变万化的效果，是提高学生审美品格与丰富学生表现手法所需的重要内容，也是增强学生中国文化自信、提升艺术创作、设计原创动力的良好途径。风景写生绘画从表现形式上可分为以线条为主的风景速写，以色块、明暗调子为主的色彩风景或风景素描和线面结合、综合运用多种绘画材料的风景写生及创作习作三类。

## （一）以线条为主的风景速写

这类风景画多采用签字笔、钢笔、圆珠笔、铅笔、炭笔、马克笔、毛笔等，以洗练概括、疏密有致的线条，记录、表现景物的空间、结构关系，重点练习绘画者快速把握景物特征，逐步养成以手绘形式收集创作资料、素材的习惯，摆脱对手机、照相机等拍摄照片资料的依赖（图4至图6）。

## （二）以色块、明暗调子为主的色彩风景或风景素描

此类风景画在单色硬笔基础上添加了更多的色彩颜料，如彩色铅笔、色粉笔、油画棒、蜡笔、彩色马克笔、水彩、水色、中国画颜料等，绘画者可以运用彩色颜料工具

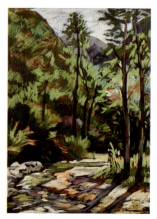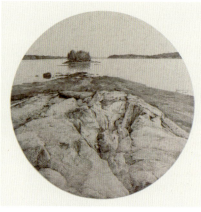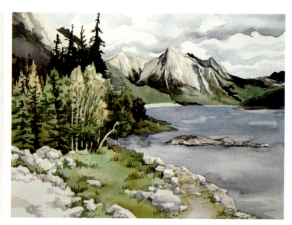

图7　京郊山谷小景　　　图8　卓晓光素描风景　　　图9　班夫国家公园写生

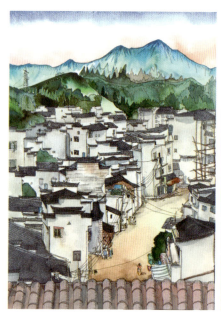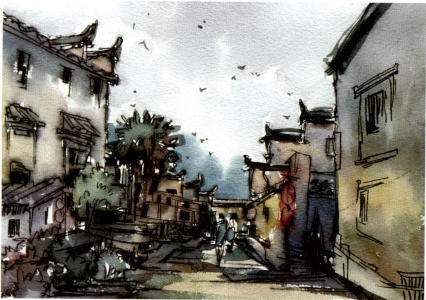

图10　刘冠宇风景写生　　　图11　刘彦汝风景写生

深入研究色彩关系和变化，或以单色研究刻画景物的素描层次关系及肌理质感（图7至图9）。这类风景写生练习要求绘画者在自然环境中仔细观察景物的色彩变化及丰富的色彩层次关系，肉眼看到的这些变化和细节，在风景照片中很难看到，这也是户外风景写生的意义所在。虽然这类风景写生花费时间较长，但却是提高绘画者色彩、艺术表现力的重要环节。

### （三）线面结合、综合运用多种绘画材料的风景写生及创作习作

这类风景画重在各类材料技法的融合，可以用线面结合的方式，在提高作画速度的同时，可以结合色彩或各种肌理制作，烘托风景画气氛，并且在艺术表现上尝试各类风格。如图10采用签字笔勾线塑造景物结构，用水彩以固有色平涂，形成具装饰风格的平面式效果；图11采用速写钢笔与水彩结合，在钢笔墨水未干时用水彩颜料晕染光影色彩变化，呈现出灵动丰富的画面效果。

## 三、风景画题材的种类及造型特点

风景画包含的内容很广,因此,在画风景画时,应有选择地确定所描绘的主题,再采用不同的技法去塑造和突出主题景物的特点。这样可使画面的主次关系及空间更易处理,也更容易达到较理想的效果。

风景画的题材主要有以山水、树木等为主的自然风景和以建筑为主的建筑风景这两大类。由于海景在自然风景中的特殊性,这里将它列为第三类。

### (一)自然风景

习惯了都市生活的人们,大多向往充满绿色生机的密树丛林和绿水青山等自然环境。要画好风景画,首先应画好组成自然环境的树木和山水。由于树木和山水的体量差距较大,因此在风景画中两者较少作为主要描述对象同时出现在一幅作品中,这样就出现了以树木为主和以山水为主的两类风景写生。

#### 1. 以树木为主的风景写生

首先来看范例:图12《秋色——写避暑山庄一景》、图13《青城幽木》、图14《纳奈莫之秋》等,从这些画中,观者可以看出,画面往往以一棵或一组树木作为主要描绘对象,充分展现了自然界树木生机盎然或宁静悠远的美感。虽然这几幅作品,画者所用材料技法各不相同,但都把握了树木造型的特点和景致的意境。这样,一方面通过将造型规律融入各种技法中更便于掌握,另一方面也加深了绘者对树木造型结构、景致意境的理解,激发绘画者对自然的表现欲望。

#### 2. 以山水为主的风景画

在传统中国画分类中,有专门的山水画科。这里的山水风景画与中国画中的山水画科不同,是指具体的山和水,而不是中国山水画中的广义山水。

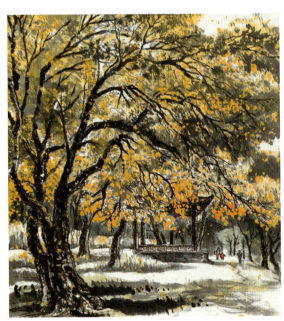
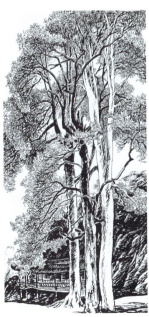
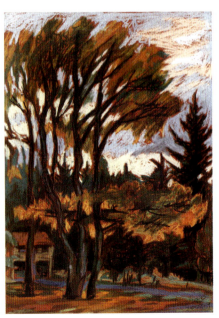

图12 秋色——写避暑山庄一景　　图13 青城幽木　　图14 纳奈莫之秋

这类题材的表现要抓住山石与水流的特征。山的造型主要表现在山势、岩石及植被等不同的形态上，而水则由山势决定了溪、瀑、河流、湖泊等不同形态。由于山石是具体、静止、结实厚重的，而水流则是透明、运动、变幻莫测的，因此在技法处理上往往采用以实衬虚的方法，通过对具体、厚重的山石的描绘，来衬托出灵动、变换的水流。这些特点，我们可以通过图15、图16、图17等看出。

## （二）建筑风景

建筑风景画顾名思义是以建筑为主的风景画。这类题材是环境艺术设计专业学生极为重要的练习内容。由于建筑是构成我们日常生活的重要载体，所以在日常风景画的练习中，它都成为画面中重要的组成部分。

要画好建筑风景画，必须要抓住景物的特点。这里我们将建筑风景画分为建筑与自然景物结合和纯粹描绘建筑这两类。根据其内容不同，对造型、特点进行具体分析，采用不同方法来表现。

### 1. 建筑与自然景物结合的风景画

这类风景画的特点，在于强调建筑的规范性与自然景物的随意性相互衬托，使画面景物产生造型变化丰富、结构张弛有度、姿态动静相宜的美感。如图18至图20等作品都很好地反映了这些特点。

### 2. 纯粹描绘建筑的风景画

建筑是艺术与科学的完美结合。好的建筑本身就具有极高的审美价值。因此，这类题材的风景画，在审美与观察过程中，绘画者往往将注意力集中在建筑的结构、特征上。如作品图21至图23等，在表现形式上，采用不同的材料、技法，通过对建筑形制、结构变化的刻画，表现了建筑本身具有的美感。

## （三）海景

大海的波澜壮阔在自然景物中别具特色，是许多绘画者偏爱的题材之一。但由于海景的变化多样，不易把握特征，也使许多人望而却步。因此，我们要通过对海景特征的分析和归纳，有针对性地组织刻画，这样就不难画出满意的海景作品了。

由于组成海景的元素很多，为了便于表现，我们将其内容分为两类：

### 1. 以山崖、岩石为主的海景

这类海景作品主要注重的是通过坚实挺拔的岩石与波涛汹涌的海水所形成的动静对比，充分展现具有爆发力的水流呈现出的大自然无比的威力，和礁石上激起的万堆雪浪带给人们的无限遐想。如图24、图25。从这些画中可以看出，首先要将岩石的结构用清晰肯定的笔触表现出来，与用富于变化、松动的笔触概括出海水涌动的波涛，形成静与动的对比。其次在色彩上可以突出暖色调的岩石与冷色调的海水、天空的对比。而浪花的效果可以通过笔触、强烈的色彩对比（以暗色衬托出雪白的浪花）表现出来。

### 2. 与城镇相连的港湾海景

对海港的描绘，重点在于处理好港内船舶、岸上建筑与海港水面的关系。要以船及建筑等实景来衬托出天空、海水等虚景，找到由虚、实对比所产生的节奏感。如图26、图27。这几幅作品中，作者运用精细、坚实的手法深入刻画了港内船舶的细节，并归纳概括地表现出岸边建筑，以实衬虚，烘托出港湾中色彩丰富的水面。

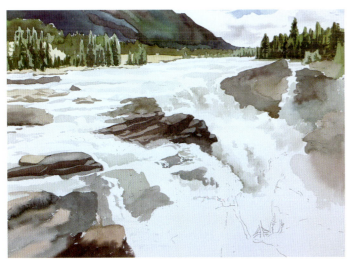
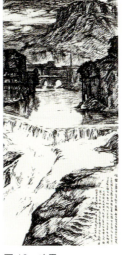
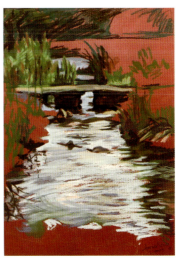

图15 加拿大西部山区瀑布　　图16 响雪　　图17 桥畔溪水

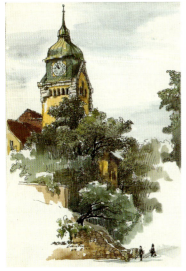
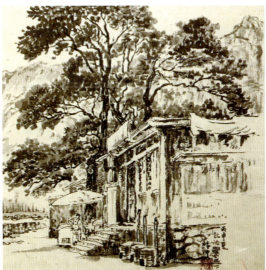
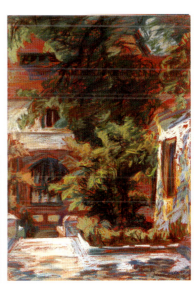

图18 青岛基督教堂　　图19 爨底下村口　　图20 正午阳光

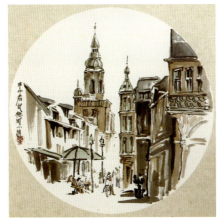
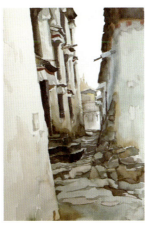
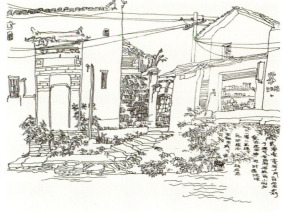

图21 德国小镇　　图22 色拉寺一角　　图23 婺源村落小景

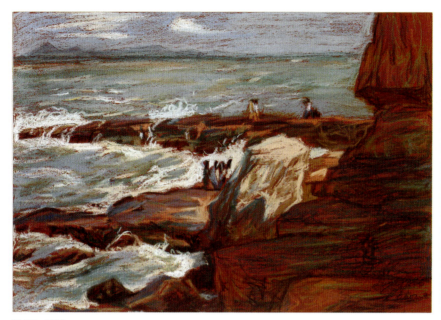
图24 观浪

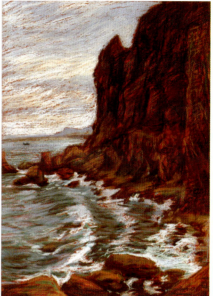
图25 长岛九丈崖

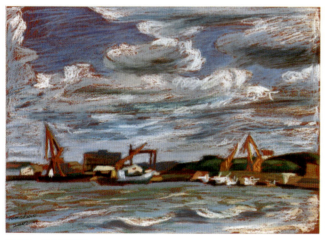
图26 烟台港远眺

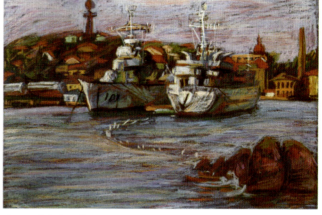
图27 青岛海军港口

## 四、风景画的取景及构图

　　风景画在取景时应注意突出风景的特点。而如何处理构图则完全取决于所选景物的特征。

　　如图28《陆安桥》为了突出山峦叠嶂、楼宇参差、虹桥跨水而立的山城景观，选取了内容多样的山城虹桥作为主要描绘对象。在组织画面时则选用了丰厚饱满的方形构图，并通过近景建筑留白，陪衬出虹桥横跨水面与其连接的树木、房屋、楼宇、亭阁形成参差错落的关系，并将远处的山峦作为背景概括性地处理，既突出了主体，又很好地表现了山水、人文景观相融的意境。

　　再如图29《温哥华斯坦利港》则为了表现港湾水面的宁静与开阔，选择了横向的长方形构图，抓住了垂直的桅杆、建筑，与水平的港岸、游艇形成的对比，及因透视引起的长短、大小不一的变化所构成的极富情趣的画面特征，对港湾一角进行深入刻画。画面将海港宁静的气氛与水天一色的优美景致生动地呈现在观者面前。

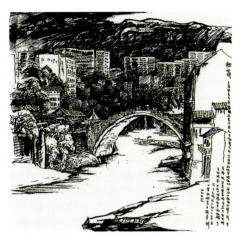

图 28　陆安桥

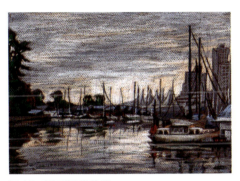

图 29　温哥华斯坦利港

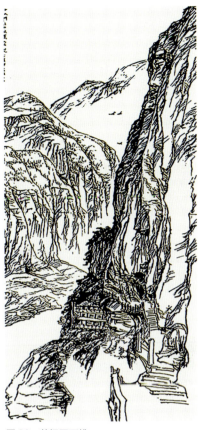

图 30　夔门天下雄

而图 30《夔门天下雄》在取景时，抓住了瞿塘峡两岸山势险峻的特点，选取了夔门水文站依山而建的栈道和主峰一侧的悬崖绝壁为近景，用速写钢笔富于变化的线条勾画皴擦出近景中的栈桥山体结构，再以错落有致、虚实相间的线条描绘江流婉转后形成掩映关系的对岸岩石峭壁及远处山峰。在构图时为了突出山崖高耸的姿态，以竖构图来凸显"夔门天下雄的"景观，并在画面的下半部以横向的栈桥石梯作对比，使画面层次分明，节奏富于变化。

由此可以看出，取景与构图没有固定之规，完全取决于风景的特征。但一般来说，横向的长方形构图适合于开阔景物的描写，纵向的长方形构图适合于挺拔巍峨的景物，而方形构图则适合于内容丰富、繁杂的景物。当然，这些规律也不宜生搬硬套。由于绘画者的观察角度与表现方法各不相同，在取景与构图时更要注重对自然的感受，并在继承、借鉴传统构图的同时积累自己的经验，达到自由表现的目的。

● **思考练习题**

选 10 幅自己最喜欢的风景画作品，从景物特征及画面构图等方面对作品进行分析比较。

● **推荐参考书目**

《世界城市速写》，中国青年出版社，2015 年。

百集《名画经典》之《十九世纪欧洲风景画续集》，四川美术出版社，1997 年。

百集《名画经典》之《印象派风景画》，四川美术出版社，1997 年。

百集《名画经典》之《俄罗斯风景画》，四川美术出版社，1997 年。

名家作品欣赏
（国内外著名画家作品 30 幅）

## 第二章

# 钢笔画风景写生

钢笔以其携带方便、着色清晰明朗、表现手法多样等特点,深为广大绘画者所喜爱,钢笔画也成为大众喜闻乐见的一种表现手法。这一章,将就钢笔的工具特点、表现形式、绘画步骤等进行详细介绍,为学习者提供一些可借鉴的经验。

# 一、钢笔画的工具及特点

钢笔画所用的笔,主要有美工笔、针管笔、蘸水钢笔等。其中,蘸水钢笔使用较为烦琐,现已被签字笔、马克笔等代替。由于这些笔的着色剂均为墨水,所以与之相适应的纸张,多数以表面质地光滑、不易渗水的为主。

虽然这些笔尖的构造各不相同,与纸面接触所划线、面、粗、细也不同,但都以墨水为着色剂,所以绘制的风景画笔触分明、黑白对比强烈、景物形象清晰,具有很好的视觉效果。钢笔画也成为艺术设计专业的学生必不可少的训练内容之一。

# 二、钢笔画的笔触及线条

常用作钢笔画风景写生的速写钢笔(美工笔)、针管笔、签字笔、马克笔等,由于笔尖构造不同,所呈现出的线条与笔触也各不相同,如图 31 所示。

## (一)速写钢笔(美工笔)

由于美工笔的笔尖是经过加工的,所呈现线条可由触及纸面的角度不同来调整其粗细,因此,在同类工具中具有很强的表现力。在表现形式上可用线,可用面,也可线面结合使用,非常自由。在表现技法上,也可以利用墨水未干时与擦笔或面巾纸摩擦,制作出焦墨山水画的效果,如图 32、图 33 所示。

**图 31** 速写钢笔、针管笔、圆头马克笔、方头马克笔及其笔触

## （二）签字笔、针管笔

签字笔作为最常见的书写工具也成为风景写生最随手可得的画材之一。针管笔作为绘制风景画的工具，多被建筑设计专业者所采用。由于针管笔的粗细型号多样、行笔流畅、线条均匀等特点，可使图面效果更显工整细腻，也成为许多风景画家常用的工具之一。但因针管笔笔头的针形构造，使其刻画对象时仅限于均匀的线条，所以在绘画的自由性和速度上往往不及美工笔，如图34、图35所示。

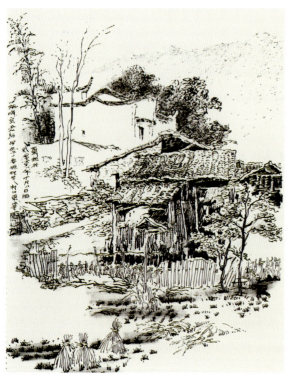

图32 婺源写生

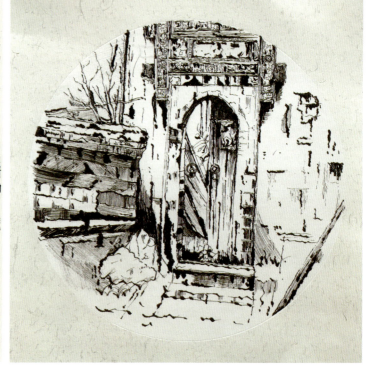

图33 许婧祎的钢笔速写

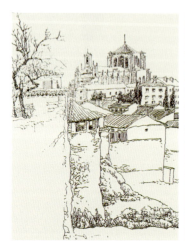

图34 西班牙古城

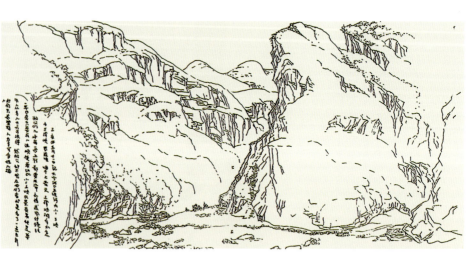

图35 记小三峡马渡河

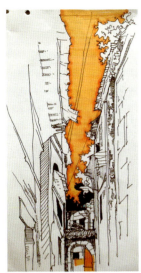
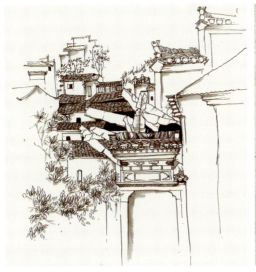

图 36　黄淋贺作品　　　　图 37　谭红丹作品　　　　　　　图 38　黄淋贺作品

## （三）马克笔

签字笔与马克笔的笔头都是由尼龙纤维制成，具有很好的弹性。笔尖形状、种类、型号多样，主要有圆头、方头两类。圆头笔在触及纸面时，因着力的轻重不同，线条的粗细也会产生微妙的变化。方头笔则在调整与纸面接触的角度时，会产生粗细不同的线条和笔触。虽然这类工具的线面变化不如美工笔容易掌握，但因其色彩丰富，近年来也成为风景画家和设计人员的常用工具。如图 36、图 37、图 38 所示，作者运用签字笔勾画景物空间结构关系，再用彩色马克笔平涂局部背景，凸显出主体建筑的轮廓，形成具装饰感的画面效果。

# 三、钢笔画风景写生的画法和步骤

钢笔画在写生过程中通常可按以下几种方法进行：

## （一）由局部扩展到整体的画法

这种画法要求绘画者意在笔先。首先确定景物的表现主体，并抓住最能显示其特征的局部来进行描绘，其他部分可根据主体随机调整。这种方法具有很大的偶然性，更多时候要随画面进展情况来逐步选择处理方法。以图 39《千年银杏展春颜》为例：

步骤一：从实景的照片中，我们可以看到千年古银杏那粗犷、斑驳的树干与清新嫩绿的枝叶形成的鲜明对比，显现出生机盎然的意境。因此，画面由树干的主体展开。

步骤二：由于画面的主题在于强调树干与枝叶的对比，因此在处理枝条与树干的穿插关系时，要特别注意其粗细、明暗、层次的变化。

步骤三：为了突出新叶的晶莹剔透，叶子的处理则采用双勾方法。

步骤四：在表现古树与建筑的关系时，为了强调古树的肌理，将建筑作了概括省略的处理。

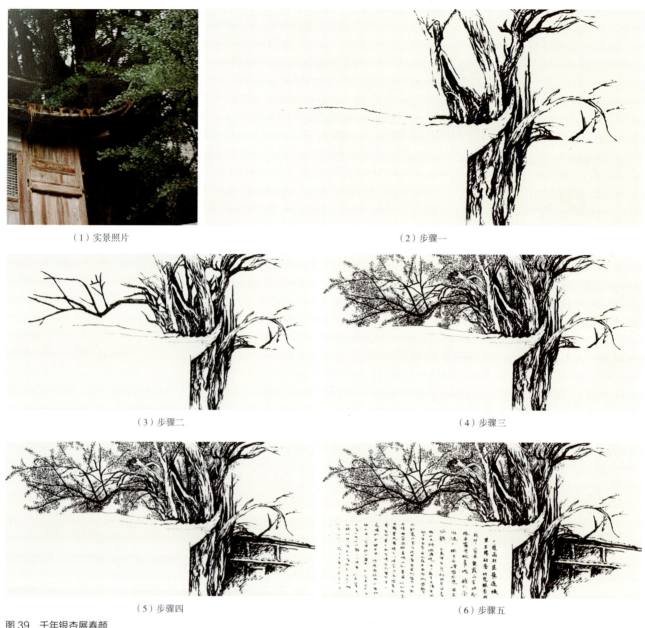

（1）实景照片　　（2）步骤一　　（3）步骤二　　（4）步骤三　　（5）步骤四　　（6）步骤五

图39　千年银杏展春颜

步骤五：前部空白的房屋，留白显得简单，如果按照实际景物关系处理，又不利于突出主题。因此，在空白处添加文字，既丰富了画面层次，又增加了画面的趣味性。

## （二）整体到局部再到整体的画法

这种画法比较适合初学者。由于钢笔墨迹极难涂改，要想一次画准景物的组织、构图和结构关系就很难做到。所以可以先用铅笔将整幅构图和结构轮廓准确概括地勾画出来，后用钢笔在已确定的景物结构中从局部入手，用线、面塑造出景物的细节。这里以图40《青城山月城湖》为例：

步骤一：首先用铅笔画出主要景物的位置和轮廓。注意树木、山石与房屋的比例和前后的透视关系，草图应清晰明确，以避免之后不必要的错误。

步骤二：先用清晰明朗的线条画出近处岸边的房屋和树木的轮廓。

步骤三：再用线、面结合的方法丰富近景的层次。

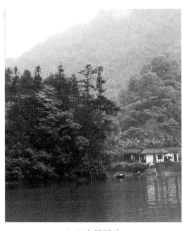
（1）实景照片

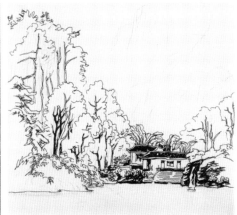
（2）步骤一、二

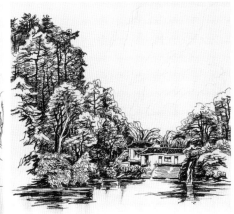
（3）步骤三

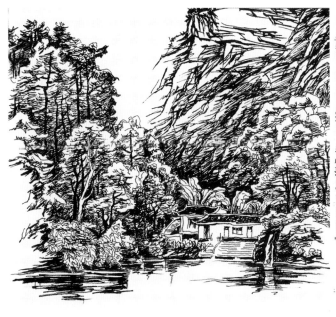
（4）步骤四

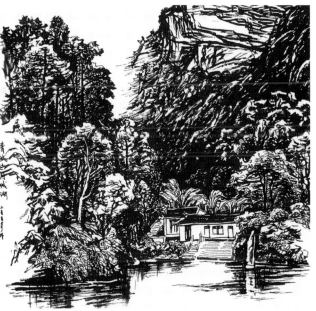
（5）步骤五

图40　青城山月城湖

　　步骤四：房屋后的树木、山石，由近及远，逐渐过渡。注意树木的轮廓由清晰逐渐模糊，到远处渐变为远山的轮廓。

　　步骤五：为突出画面的主次关系，可将部分细节省略、概括。如房屋后深色模糊的树木山石，和左侧前景中空白的树木，都是为了更好地突出主景，从而将实际景物的明暗关系进行归纳，使画面的层次比实际景物更丰富。

● **思考练习题**

　　试做几张钢笔、针管笔、马克笔的速写风景练习，比较其性能并选一种自己最喜爱的工具进行练习。

　　通过练习，谈谈你对钢笔画中如何运用笔触、线条来塑造景物的经验和体会。

● **推荐参考书目**

《写生画》，刘小鸣、林红译，水利电力出版社，1986年。
《钢笔画写生》，陕西人民美术出版社，1996年。
《线韵》，东南大学出版社，1999年。

名家、学生作品赏析
（30幅钢笔画）

## 第三章
# 钢笔淡彩风景写生

# 一、钢笔淡彩的工具及特点

钢笔淡彩的形式是以钢笔为主，色彩为辅。常用工具中，钢笔主要是指速写钢笔（即美工笔），而与之相配的色彩工具则有很多，如水彩、彩色粉笔、彩色铅笔、彩色马克笔等。纸张的选用则根据色彩工具选择相应的水彩纸、彩色办公纸、素描纸等。

钢笔淡彩是由素描到色彩过渡的一个常用方法。它是以素描造型为主，再以浅淡的颜色来表现景物的"固有色"空间。"固有色"就是景物本身呈现的颜色，如蓝色的天空，绿色的草原和秋天金黄的树叶，这是每一个视力正常的人都能看到、分辨出的。在这种形式中，钢笔可以解决基本的造型问题，起到素描的作用，而一些简单、概括的色彩又可以加强气氛渲染，增添画面的表现力。一些尚不能熟练运用色彩造型规律的绘画者，可以借助钢笔的素描结构和单纯的颜色，将色彩造型的规律分步学习、掌握。

# 二、钢笔与其他色彩工具的混合技法

由于与钢笔相配的各种色彩工具性能不同，因此，在表现技法上也有很大区别。

## （一）钢笔与水彩的结合

水彩颜料及透明水色等透明度很高的颜料，是钢笔淡彩经常使用的材料。由于这类颜料是通过水来调和的，所以使用过程中，施加水量的多少，可产生千变万化、层次丰富的多种复合色。纸张的选用，可选水彩纸、素描纸等吸水性适中的白色或浅色纸。施加颜色的笔，以水彩笔、毛笔为主（图41）。

钢笔与水彩结合的淡彩画，在绘制过程中，应注意以下几点：

1.钢笔在刻画景物时，要尽量完整、概括地表现出景物的结构关系，并在亮面部给色彩留出表现空间。

2.色彩运用上，要抓住景物色彩中主要的颜色，用概括的手法表现。

3.可充分利用水的调和、时间的控制、笔的运行及纸的吸收功能，获得丰富自然的效果。

这些特点可参看《青岛公用事业管理局一角》《青岛车站》《青岛基督教堂》等作品。

## （二）钢笔与彩色铅笔、彩色粉笔的结合

彩色铅笔、彩色粉笔等材料的优点在于携带方便、色彩饱和度高、颜色丰富。由于这类材料的颜色是预先制作好的，色彩分为近百种，因此在购买中，选择一些常用的即可。

在色彩调和时，可采用不同颜色的线条交叉并置的方法，获得期望的颜色。纸张的选用上，可选择一些彩色的办公纸、装饰纸等。纸面不宜过于光滑，以免不易着色。

图41 钢笔与水彩的结合

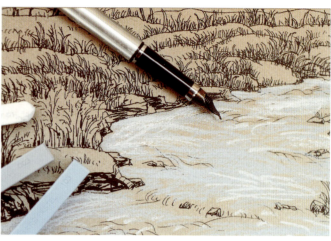

图42 钢笔与彩色粉笔的结合

颜色也不宜太深,否则钢笔的结构、层次无法表现清晰(图42)。

由于这类颜色覆盖力较强,在绘制过程中,应注意钢笔线与色彩线的相互融合。一般情况下,只需在景物亮面的地方,用彩笔表现固有色,景物的暗面则概括地提几笔即可,切忌将颜色涂得过死。参考作品有《海洋大学主楼》《桑科草原》。

### (三)钢笔与马克笔的结合

马克笔的颜色透明度较高,色彩的种类与彩铅、色粉相同,都是预先制作好的。在近百种颜色中,可选择一些色彩纯度适中和常用的冷暖灰色(图43、图44)。

在绘制过程中,技法可借鉴前面两类。着色时,可充分利用马克笔的笔触变化多样、色彩丰富(透明色叠加所产生)等特点,获得理想的效果。

## 三、钢笔淡彩风景写生的方法及步骤

钢笔淡彩风景写生的方法和步骤,可参考下列作品绘制程序:

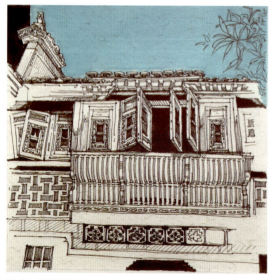

图43 黄淋贺

图44 孙桦

第三章 钢笔淡彩风景写生

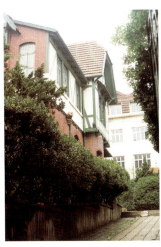
（1）实景照片

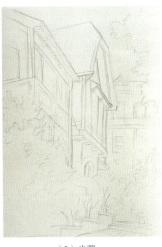
（2）步骤一

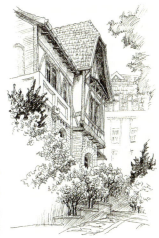
（3）步骤二

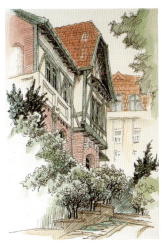
（3）步骤三

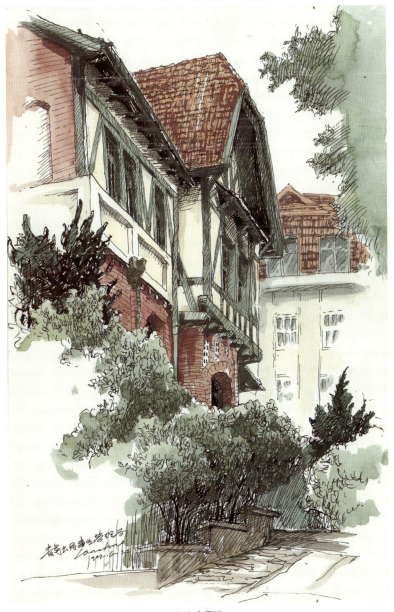
（4）步骤四

## （一）《青岛公用事业管理局一角》

如图45，这张作品所需材料有：美工笔、水彩颜料、水彩笔、水彩纸、调色盒、便携式水罐。

步骤一：由于景物中建筑的结构较为复杂，所以先用铅笔将景物结构画出，特别应注意建筑的比例与透视。

步骤二：再用钢笔画出景物的素描结构。这一步要注意拉开画面的黑白层次，亮部要给色彩留出充分的表现空间。

步骤三：概括地调和出所需的颜色（景物的固有色），用与景物造型相宜的笔触涂出。这一步应注意水分的控制。

步骤四：为了更好地表现丰富的色彩，可在最后整理画面的阶段添加一些暗面的颜色，使画面效果更强烈。

图45 青岛公用事业管理局一角

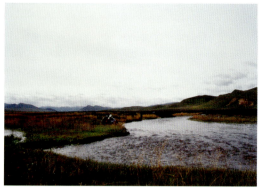
（1）实景照片

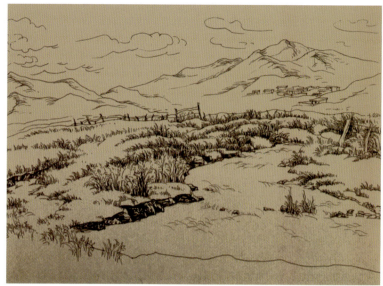
（2）步骤一

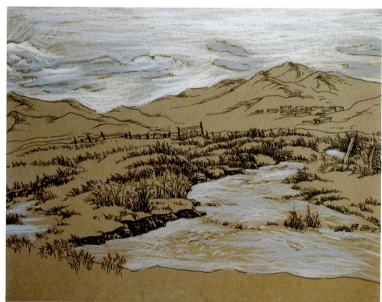
（3）步骤三

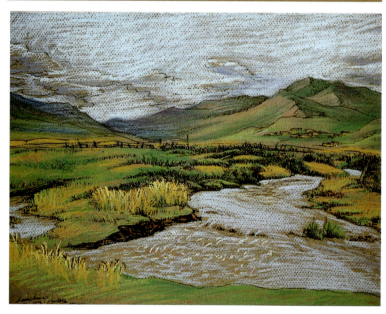
（4）步骤四

图46　桑科草原

## (二)《桑科草原》

如图46,这张作品所需材料有:暖灰色底纹纸、速写钢笔(美工笔)、彩色粉笔。

步骤一:先用钢笔将景物的布局、结构与透视关系概括勾出,在构图上可抬高视点和地平线,增加画面的层次。

步骤二:再用钢笔详尽地画出景物的素描结构,并注意要将深色画够。

步骤三:用白色、浅灰色画出天空与河流。

步骤四:用绿色、土黄色及青灰色画出草原与远山。在绘画过程中,这一步要注意色粉颜色不宜过厚,充分利用纸本身的暖灰色调,使画面效果更加丰富。

● **思考练习题**

钢笔在钢笔淡彩画与钢笔画中处理景物时所起的作用有何不同?

思考在练习过程中对水彩、彩色铅笔、彩色粉笔、马克笔等颜料的使用有什么体会和经验?

如何处理钢笔淡彩画中钢笔与色彩的结合问题?

● **推荐书目**

《钢笔水彩画技法》,上海人民美术出版社,2014年。

名家、学生作品赏析
(作品21幅)

# 第四章
## 彩色粉笔画风景写生

彩色粉笔以其浓郁丰富的色彩、方便快捷的使用方式，受到众多喜爱色彩写生的画家的青睐。在去野外画风景时，你不再需要带调色盒、画笔、水罐等复杂的画具，只需体积很小的一盒彩色粉笔就能满足你表现色彩的欲望。由于彩色粉笔长于表现风景丰富多变的色彩，因此在写生过程中对景物形体结构的要求可适当放松，把注意力多放在解决色彩关系上。另外，自然风景光线的变化较快，决定了写生时间不宜太长，更有利于锻炼画者对色彩观察敏锐快速反应的能力。通过彩色粉笔这种快捷的材料工具和一定数量的练习，绘制者一定能够更好地理解与掌握色彩。

# 一、彩色粉笔画的工具及特点

## （一）彩色粉笔画的工具

### 1. 彩色粉笔

彩色粉笔是一种颗粒均匀且覆盖力较强的固体颜色，可直接使用。它的色彩型号很多，都是制作好的成品，有上百种颜色可供挑选。一般在写生中常用的有20余种，这些颜色在后面的写生步骤中将给出型号，以供绘制者参考（图47）。

### 2. 纸张的选用

由于彩色粉笔是由一些粉质颗粒组成，因此，以选择一些质地粗细适中的纸张为宜。质地过于粗糙、凹凸不平的纸张，粉笔着色不均匀，不宜刻画细节；而质地过于光滑的纸又不挂颜色，使用起来很难掌握。现在常用于画粉笔画的纸张有：素描纸、彩色底纹纸和彩色装饰纸、办公纸等。外出写生选择A4彩色办公纸最为适宜。鉴于粉笔颜色覆盖力强的特点，在纸张颜色的选择上，可以根据景物的色调，选择纯度适中的颜色或有冷暖调的灰色。这样，纸张的颜色可以更好地衬托出色粉笔的色彩效果。

### 3. 画夹及定画液

由于彩色粉笔的粉质颗粒在纸上的附着力较差，很容易被蹭掉，所以画夹可以选用有塑料薄膜封套的公文夹，再用定画液将色粉固定。这样更便于写生作品的保存。如使用一般的画夹，则要备好定画液，在作品画完后随即喷上，使粉笔颜色固定，以免受损。

**图47 彩色粉笔画的工具**

## （二）彩色粉笔画的特点

彩色粉笔不需调和剂，可直接使用。在色彩运用上基本采用并置的方法。颜色与颜色之间的调和是靠线条穿插完成的。粉笔在纸上的覆盖性较好，但纸上已有色粉颜色时，再往上添加其他颜色就比较困难了。所以粉笔画在作画时，细节的完成基本是由局部展开，逐渐推向整体。如果借助定画液的帮助，则可以在被定画液固定的颜色上再添加不同的色彩，这种方法比较适合长期作业。这里介绍的风景写生以短期作业为主，因此，范例中使用的多是以并置法为主，由局部开始的写生方法。

彩色粉笔的色彩饱和度高，覆盖力强，色粉颗粒均匀、细腻，在纸上着色时，可调整粉笔接触纸面的角度，形成变化丰富的纸条与笔触，宜于塑造多层次的色彩空间。又因彩色粉笔体积小、可直接使用等特点，使彩色粉笔画呈现出轻松、随意、富于激情的面貌，因此成为众多画家进行色彩写生的得意工具。在彩色粉笔画领域中，取得很高成就的印象派画家德加、雷东等都是充分利用了色粉独特的功能，创作了许多优秀的作品。而现代科技又使这类工具材料制作得色彩更丰富、质地更适宜、价格更低廉，使更多的人可以通过这种价廉物美的材料，来满足对风景色彩的表现欲望。

## 二、彩色粉笔画中色彩规律的应用

彩色粉笔的长处在于可以快捷完美地表现景物色彩。因此，如何应用色彩规律，就成为彩色粉笔画首要解决的问题。

### （一）色彩的基础常识

#### 1. 固有色与条件色

首先我们要了解色彩的成因。在钢笔淡彩中我们已经讲了固有色，这是每一个有正常视觉的人都能辨别出的。但一个画家往往能够看到常人未能觉察的色彩，并利用有限的颜料表现出美妙生动的色彩效果。这就在于画家总是将自然景物中，光线的颜色（即光源色）、环境的颜色（即环境色）及空间距离变化后的颜色（即空间色），与物体本身固有色放在一起加以考虑。因此画家眼中没有孤立于具体光线具体环境的固有色，看到的是依光源、环境而变化的色彩（即条件色）。而条件色则是绘制者必须了解和掌握的色彩基础。

#### 2. 色彩的要素

色彩具有三种基本属性：色相（色彩的相貌）、明度（色彩的明暗度）、纯度（色彩的鲜艳程度，也称彩度）。每一种颜色自身都具有这三种属性。在色彩绘画中，众多的颜色组成了非常复杂的色彩关系，只要通过加深对这三种属性的理解，从这三方面对色彩进行归纳，就不难控制画面的色彩关系。

色彩三要素的关系被色彩学家用立体的方式展现出来，被称为"色立体"，它对认识、理解色彩具有重要的作用。

#### 3. 色彩的冷暖与色调

色彩的冷暖是人们通过生活经验积累的一种心理感受。表现在颜色上，通常将红色等使人联想起热烈、华丽感觉的颜色称为暖色，而将蓝色等令人联想起镇静、凉爽感觉的颜色称为冷色。冷暖色的区分没有绝对的界线，在一些色差变化微妙的灰色及同类色相比较时，运用冷暖加以区分则更明确，这在后面作画方法步骤中对色彩的分析可以看出。

色调也是色彩绘画中常用的概念，它是由光源色、固有色、环境色、空间色共同组成的。而占主导地位的是光源色，这在风景画中表现得更为突出。如天气的阴、晴和清晨到傍晚的时间变化，都对画面的色调变化起着重要的影响作用。

#### 4. 色彩的混合

色彩中将不能再分解的基本色彩称为原色。在用颜料表现的色彩中原色有红、黄、

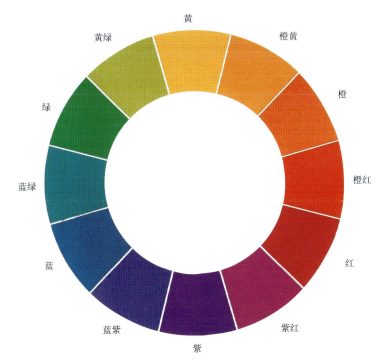

蓝三种。两种原色相混合得出的颜色称为间色，如橙（红+黄），绿（黄+蓝），紫（蓝+红）。三种原色相混合所产生的颜色称为复色，也是写生中常用的色彩。两种色彩互调能产生黑色的，就互称补色，如红与绿，黄与紫，蓝与橙等。

这里我们将原色与间色按色相渐变的顺序排列环绕，组成十二种颜色的色相环（图48），以此为例概述这些色彩概念。从颜色排列的远近看，紧靠某一色相旁边的颜色称为"同类色"，色环中处于90°范围内的颜色称为"邻近色"，色环中处于180°的一对颜色称为"补色"。按视觉感受可将色环上的红、橙、黄等归纳为"暖色"，绿、蓝、紫等归纳为"冷色"。

图48 色相环

### （二）色彩的基本形式规律

#### 1. 色彩的对比

色彩的对比常见的有色相对比（图49）、明度对比（图50）、纯度对比、冷暖对比、补色对比、面积对比等。这些对比方式在色彩作品中总是以综合的对比方式出现的。绘制者要在色彩练习中有意识地去懂得、记住并运用对比的法则，加强画面的色彩效果。

#### 2. 色彩的和谐

一幅好的色彩作品在强调色彩对比的同时，还应使之整体和谐地统一在画面里。色彩的和谐在绘画里有多种表达方式，常用的主要有同类色相的调和、邻近色相的调和、对比色相的调和及用黑、白、灰、金、银等将诸多不和谐的颜色加以分割调和等方法。掌握这些色彩协调的规律才能在写生中更好地驾驭颜色。

#### 3. 色彩的节奏与韵律

色彩的节奏与韵律是通过不同形状的各种色彩在画面中形成的疏密、大小关系及动态趋势形成的。由于这种节奏、韵律感较为抽象，所以要掌握色彩的节奏与韵律，还需在不断的实践中去发现、体会。通过色彩面积调整彩度对比的强弱关系。

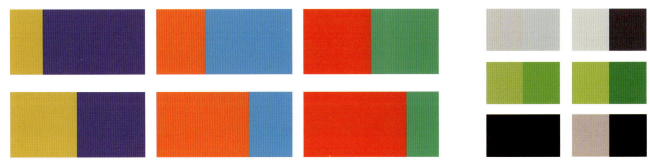

图49 色相对比　　　　　　　　　　　　　　　　　　　　图50 明度对比

## 三、彩色粉笔画风景写生的方法及步骤

彩色粉笔写生的方法很多,不同的方法步骤也各不相同,这里按不同题材给大家介绍两种,以备参考。

### (一)《长岛九丈崖》(图51)

步骤一:取景与构图,从图片中可看出作者选择了九丈崖高耸陡峭的崖壁与崖下海水涌动形成强烈对比的一个角度。在构图上为了突出这种险峻,采用了纵向长方形构图,在景物布局上也充分利用了纵向崖壁与横向海水相互交错的块面,构成画面景物节

(1)实景照片

(2)步骤一、二

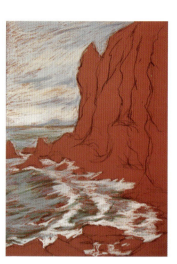
(3)步骤三

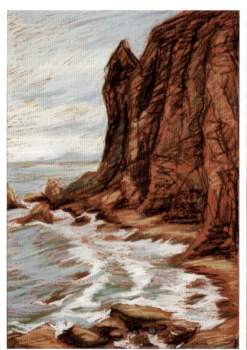
(4)步骤四

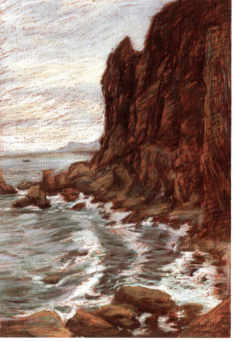
(5)步骤五

图51 长岛九丈崖

奏与韵律的变化。由于海边礁石颜色呈现出的暖色较多，因此作者选择了红褐色纸作画，并用深褐色粉笔（143#）将画面景物轮廓概括地画出。

步骤二：由于红褐色色纸与崖壁颜色相近，可暂时留出，先选择浅灰（003#）、浅灰蓝（114#）、白（001#）、浅肉色（045#）等颜色的粉笔处理天空的色彩。注意区分其微妙的色彩变化。

步骤三：选择灰翠绿（082#）、浅灰蓝（114#）、灰蓝（088#）、深翠绿（色号）等颜色的粉笔先将海水的色彩大致画出，而后在海浪的处理上注意白色浪花与水波暗面色彩的对比关系，并尽量区分海水丰富的色彩变化。

步骤四：选用深绿（097#）、蓝（105#）、黑（010#）、深褐（143#）等颜色的粉笔将崖壁岩石暗部的结构关系画出，亮部可选用土黄（139#）、土红（144#）、灰翠绿（082#）等颜色。为了加强表现九丈崖陡峭的山势，在造型上可作夸张处理，使其更为险峻。在岩石的处理上，应注意其色彩中丰富的冷暖变化。

步骤五：经过对天空、海水、崖壁的深入刻画，各部分细节也逐渐显现出来。这时要以整体的观念重新审视画面，将画面中色彩的虚实再作调整，把过于细碎的细节颜色整体化，并补充画面主体细节不足的地方，直到画面关系协调为止。

注意：此处粉笔颜色的型号为"樱花"牌的编号，所提编号的颜色仅供参考，绘画者可根据自己的经验和喜好选择更适合的颜色。

## （二）《有红屋的巷口》（图52）

这张色粉风景是以建筑为主要描写对象的，因此对造型的要求较为严格。

步骤一：取景、构图、起稿，作者选择了青岛民居建筑中很有特色的红瓦屋顶作为主要描绘对象。在构图上，为了突出巷口交叉处房屋交错纵横的丰富变化，选择了横向长方形尺幅的画面，并选择了常见的视点，使这个有红屋顶的巷口显得更亲切、平和。因这张作品以建筑为主，在造型上对建筑的比例、透视关系要求较高，所以可先用铅笔或钢笔起稿。铅笔起稿的好处是可以更准确地表现景物结构。但由于铅笔与色粉颗粒不相融，因此画面完成后会留有淡淡的痕迹，所以要注意铅笔线条与色粉线条的协调性。钢笔所用的碳素墨水则很容易被色粉覆盖，只是在起稿时钢笔不可涂改，所以要看准了再画，一步画到位。起稿时除了建筑大的比例、透视关系外，还要将一些关键的细节勾画出来。鉴于色粉不易涂改，底稿应尽可能准确。

步骤二：这张作品中是以红屋顶为主要描写对象，且建筑中暖色较多，因此也选用了红褐色纸作画。由于画中表现的是阳光明媚的时刻，因此为了避免阳光移动后色彩关系及位置发生的变化，先用浅蓝（103#）、浅灰（003#）等颜色将天空画出，再用浅黄（041#）、橘黄（054#）、橘红（147#）、土黄（139#）等颜色将阳光照到的亮面大致画出。

步骤三：为了拉开画面的色彩关系，可用深绿（097#）、橄榄绿（084#）、蓝（105#）、蓝灰（088#）等颜色将与褐红色对比强烈的树及部分建筑暗面及阴影画出来。

步骤四：将建筑的细节深入刻画，逐渐丰富色彩的层次。这一步应注意阴影中先用黑色（010#），再用深褐色（143#）将黑色揉进色调中。

步骤五：调整画面整体色彩关系，收拾完成。

（1）实景照片

（2）步骤一、二

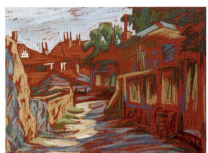
（3）步骤三

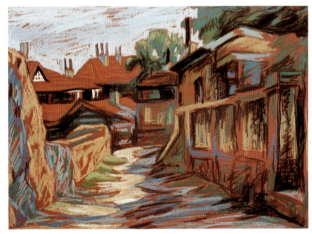
（4）步骤四

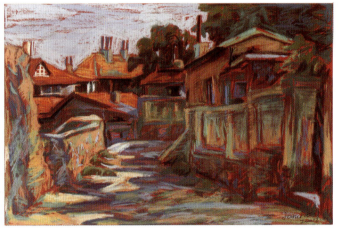
（5）步骤五

图 52　有红屋的巷口

- **思考练习题**

　　仔细观察品味 10 幅你最喜爱的印象派画家的风景作品，并结合色彩知识总结他们处理色彩的方法。

　　在实践过程中，你怎样理解色彩与形体的关系？总结你在实践过程中，使用彩色粉笔的经验。

- **推荐参考书目**

《色粉画指南》，上海人民美术出版社，2014 年。

百集《名画经典》之《法国田园风光》，四川美术出版社，1997 年。

百集《名画经典》之《十九世纪欧洲风景画》，四川美术出版社，1997 年。

百集《名画经典》之《俄罗斯风景画大师希什金》，四川美术出版社，1997 年。

百集《名画经典》之《俄罗斯风景画家列维坦》，四川美术出版社，1997 年。

名家作品赏析
（作品 23 幅）

第五章

# 水彩画风景写生

水彩画是一种以水为调色媒介的绘画形式，它以丰富的色彩、多变的效果赢得了人们的喜爱。尤其水彩画的透明度、绘制过程中的迅捷及用笔中传递的激情，都使它在众多绘画形式中展现出独特的魅力，也使众多的风景画家对它如痴如醉。

# 一、水彩画的工具及特点

## （一）工具材料

### 1. 画笔

专业水彩笔有平头和圆头两种。平头水彩笔适合块面造型的笔触，圆头水彩笔适合较随意的线、面造型的笔触。另外还有普通的板刷、毛笔，也是水彩画常用工具。由于外出写生时，画面篇幅不宜太大，因此，准备3~5支笔即可。其中至少应有一支大号平头笔（或小板刷），用以表现天空或其他大块面；一支中号平头笔，用以表现景物结构；一支小号圆头笔（或毛笔），用以表现景物细节。另外刻画一些对造型要求严格的景物时，还要准备一支HB的铅笔用来起稿（图53）。

### 2. 画纸

水彩画用纸有专业水彩纸和非专业水彩纸。专业水彩纸的性能较好，是水彩画练习必备的理想用纸。而非专业水彩纸，如素描纸、水粉纸、图画纸或一些浅色彩纹纸等，由于其纸张性能丰富多样，也成为水彩画家选用的材料。

### 3. 颜料

常用的水彩颜料，多为膏状管装颜料。另外还有固体盒装水彩。这类颜料本身已有调色盒，使用更为方便。

### 4. 其他

外出写生时，可用由水彩纸装订成的写生本，或另备一个画板（画夹）。涮笔水罐可就地取材，选用小号的矿泉水瓶或饮料瓶均可。

## （二）水彩画的特点

水彩画的特点就是颜料具有很高的透明度，又因其用水调和的特性，使它的作画过程快捷、效果多变，更能激发绘画者的创作热情。而水彩画材料使用简便、价格经济等特点又使其赢得更多绘画者的喜爱。

图53　水彩画的工具

# 二、水彩画的技法

## （一）水彩画的基本技法

水彩画的基本技法主要针对水彩画中水与色的运用，通过水分和颜色的控制来表现和塑造形象。

湿画法：湿画法就是在被水打湿的纸上，或第一遍颜色未干的纸上着色，使水与色或色与色相互交融渗透后呈现出丰富、奇特的效果。这是水彩画最具代表性的画法，运用得当，可以快速、真实地刻画出景物的特征（图54）。在水彩风景画中，用湿画法处理天空、水面等朦胧虚幻的景物时，具有突出的优势。

干画法：干画法是指在第一遍颜色干后，再添加第二遍颜色。由于水彩颜料透明度较高的特点，两遍颜色错位叠加可呈现出丰富的色彩效果。这种画法更讲究用笔，适合塑造形体结实的景物，如建筑、山石、树木等（图55）。另外，应注意干画法不是用干笔画，干画法同样需要饱满的水分。

干、湿结合法：这种画法是指将干画法与湿画法有机地结合起来。它要求绘画者要善于根据描绘对象的特点，发挥不同技法的优势，生动自然地表现景物，抒发情感（图56）。

## （二）特殊技法

水彩画的特殊技法，是众多画家在实践中不断摸索创造出来的，没有一定之规。一些不同的肌理效果，可以由绘画者根据自己作品的需要，选择、借鉴，切忌一味追求特殊技法而失掉画面的完整统一性。

特殊技法主要是将水彩与其它材料结合使用，如食盐（在颜色未干时撒盐）、油画棒（先用油画棒打底，再涂颜色）、海绵（用海绵沾色拓印）、喷壶（在未干的颜色上用喷壶喷水，或直接用喷壶喷色）等。

由于外出写生不宜携带太多物品，因此多以基本技法为主，特殊技法的实践可在条件具备时，自己多加实践和摸索，这里不再详述。

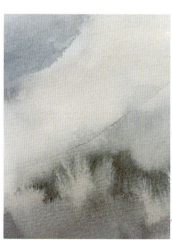

图54 湿画法

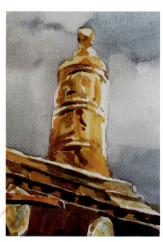

图55 干画法

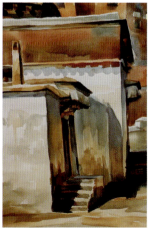

图56 干、湿画法结合

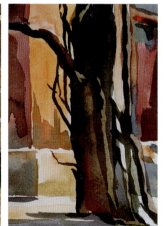

## 三、水彩画风景写生的方法及步骤

由于水彩画不宜涂改的特性，需要绘画者，在作画前做好充分的准备工作。首先是取景、构图，要在心里认真琢磨，做到意在笔先，下笔才会果断、顺畅，一气呵成。

这里以《拉卜楞寺经院》为例加以说明（图57）：

步骤一：基于水彩画不便涂改的特点，在起稿时要仔细观察景物的结构、比例及透视关系，力求稿子的准确性。关键部位的细节也要刻画出来，起稿所用铅笔以HB为宜，以清晰明确的线条勾画景物空间、结构关系，不要过多使用橡皮，要保持纸面的洁净。

步骤二：由于水彩颜色可叠加的特点，色彩运用一般由浅入深逐步进行。第一遍颜色先以亮部颜色为基调，平铺出主要景物的色彩关系。

步骤三：为加强主次关系的对比，背景的处理可以采用湿画法，处理得朦胧写意，要能衬托出建筑主体结构层次变化丰富的特点。

步骤四：最后从主体落笔，趁湿画够暗部颜色。要注意保留第一遍颜色，把握住在大关系上的深入，尽可能一次将景物关系交代清楚。

《色拉寺一角》写生步骤（图58）：

步骤一：铅笔起稿时注意建筑的疏密、主次关系。

步骤二：大笔画出大的色彩关系。

步骤三：刻画建筑细节。

步骤四：概括画出背景建筑。

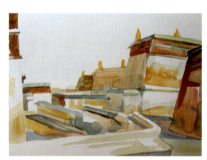

（1）步骤一、二

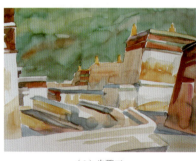

（2）步骤三

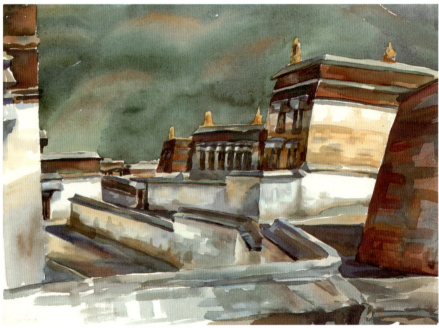

（3）步骤四

图57　拉卜楞寺经院

第五章 水彩画风景写生

（1）步骤一

（2）步骤二

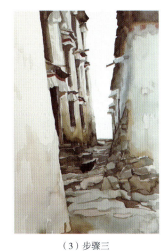

（3）步骤三

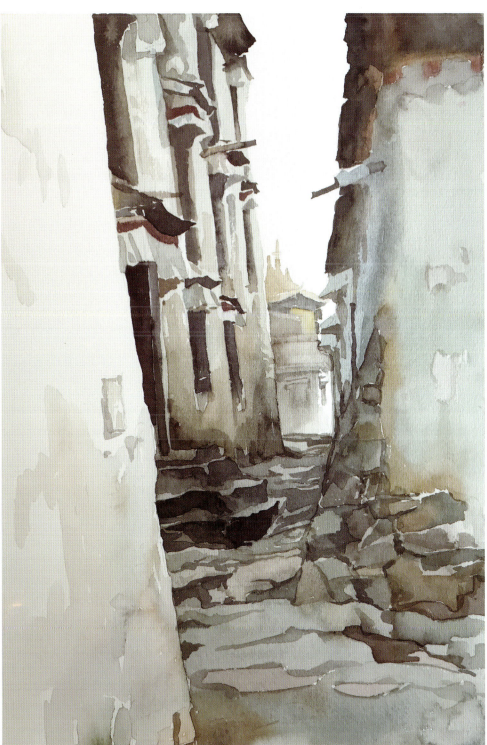

（4）步骤四

图58 色拉寺一角

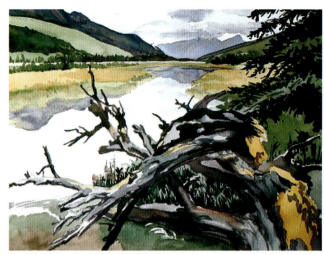 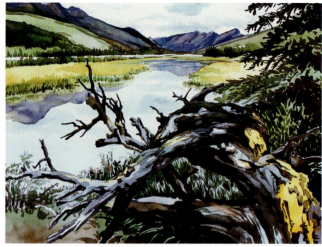

图 59 班夫国家公园小景

《班夫国家公园小景》是以自然风景为描绘对象，刻画时要充分利用水彩干湿变化来处理景物的远近、虚实关系。最后以明确肯定的笔法刻画近处景物细节，并加强明度对比，营造出画面的空间效果（图 59）。

- **思考练习题**

  选择 10 幅你最喜爱的水彩风景画，比较、观察他们的特殊效果。

  通过实践，你对水彩画中水分的控制有何体会？

- **推荐参考书目**

  百集《名画经典》之《美国水彩画·风景》，四川美术出版社，1997 年。

  百集《名画经典》之《北美水彩画·风景》，四川美术出版社，1997 年。

  百集《名画经典》之《欧美水彩画》，四川美术出版社，1997 年。

名家、学生作品赏析（作品 30 幅）

# 第六章
## 水墨画风景写生

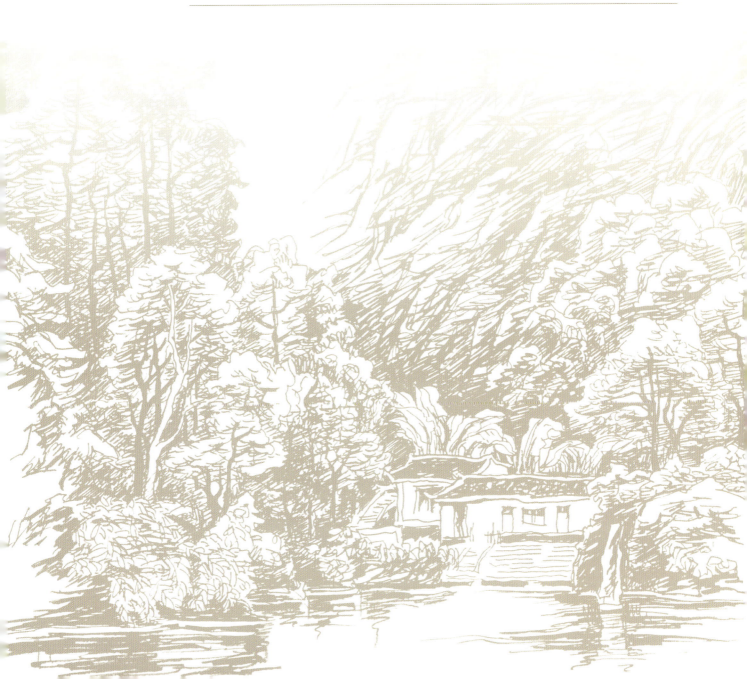

传统中国水墨画作为一种特殊的艺术表现形式，以其独特的笔意和人文精神，传载着中国几千年的历史和文化。传统的中国绘画在学习过程中，多是以临摹前人作品和对先师课徒稿的研习为主。在近代美术教育中，逐渐增加了写生课程，并吸收了西方风景画的元素，在笔墨技巧上及表现形式上也有了更多丰富的样式。

# 一、水墨画的工具及特点

## （一）水墨画的工具（图60）

### 1. 笔

水墨画所用的毛笔种类很多，主要有狼毫、羊毫、间毫三大类。狼毫（或石獾等）笔毛较硬，适合勾、皴，笔锋长短选中的较好；羊毫笔毛柔软，吸水性好，适合大面积渲染，可选择较长的笔锋及较大的型号；间毫的笔毛则柔硬适中，弹性也比较好，勾、皴、点、染皆宜。

### 2. 墨

水墨画以墨为主，墨分油烟墨、松烟墨、漆烟墨等。作画大多用油烟墨，层次丰富。外出写生时使用瓶装墨汁既可，如曹素功、一得阁等，都是不错的品牌，墨的稳定性好，胶量适度，是水墨画家常用的油烟书画墨汁。

### 3. 宣纸

中国画所用纸张主要是宣纸。宣纸有生宣、熟宣之分，水墨画常用生宣或色宣（染有颜色的生宣纸）等。因其特有的渗水性能，笔墨在纸上所留痕迹变化多样，层次丰富，是其他纸张不能替代的。在写生时选用高质量的净皮或夹宣，都会呈现出很好的笔墨效果。

### 4. 颜色

传统中国画颜色种类繁多，使用时很多颜色需要加胶才能使用。在外出写生时，购买膏状管装国画色即可。其中石青、石绿、石黄、朱砂等为矿物色，覆盖力较强，统称为石色；藤黄、花青、胭脂、曙红、赭石等透明度较高的颜色，统称为水色。

### 5. 其他

写生时还要准备画板（画夹）、毡子、调色盘、水罐等。

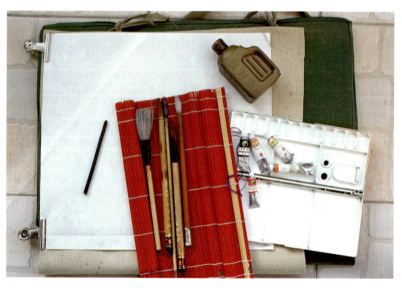

图60　水墨画的工具

## （二）水墨画的特点

水墨画中所用宣纸、毛笔、墨等材料的特殊性使其绘画过程中产生的奇特效果，是其他任何画种不能比拟的。尤其是中国画中，水墨通过毛笔在宣纸上的运用所表现出的丰富多样、变幻莫测的笔墨韵味，吸引着众多画者倾其一生去研习品味（图61至图63）。

中国传统山水画在北宋时期已经发展极为成熟，达到中国传统绘画难以逾越的高峰。其中北宋郭熙的《窠石平远图》以洗练的笔墨及皴法，形象地刻画出山石、树木的特点，完美地营造了宁静、荒寒、悠远的文人画意境。后续千年的山水画发展过程中涌现出众多大家，均以独特的个人风格展现出时代的风貌。

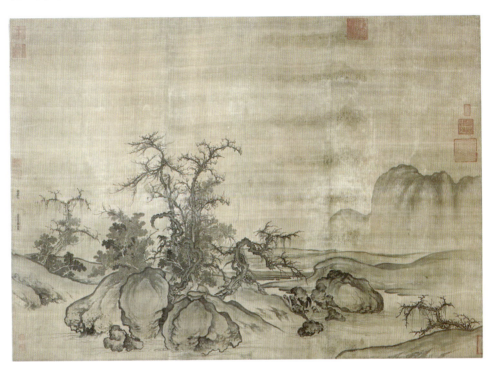

图61　郭熙　窠石平远图

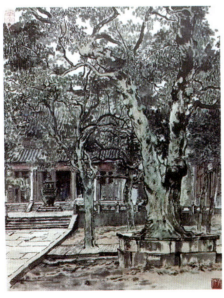

图62　张仃　水墨写生

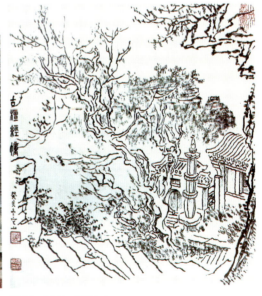

图63　张仃　焦墨山水

# 二、水墨画的基本技法

中国画的水墨技法博大精深，需要学习者积累多年的经验方可体会。这里所提笔墨技巧，是根据写生过程中应物造型常用的方法，初学时借鉴，更便于掌握。但不应拘泥于此。水墨技巧的丰富变化还要通过更多的研习才能自由掌握。

## （一）笔法

中国画重写意的特点，必然导致重视用笔，强调意在笔先。在作画运笔时，要注意几点要求：首先用笔力量匀实，不结不滞，线条光滑圆润，圆转有力，富于弹性；其次运笔时控制高度，笔锋行处皆留，意到笔到，一下笔就有力量，力透纸背，入木三分；最后，用笔时在满足以上要求的同时，还要力求变化。

## （二）墨法

中国画用笔和用墨是相结合的，作画时以墨为主。依靠墨色的变化解决画中的一切问题，这是中国水墨画的独到之处。用墨方法有很多，如泼墨、破墨、积墨、焦墨、宿墨等，这里主要介绍常用的破墨与积墨两种。

### 1. 破墨法

破墨，是在前一笔未干时，趁势再画上另一笔，使其融合渗化，合二为一，产生鲜活生动、和谐滋润的效果。在使用破墨法时关键在于掌握水分的干湿程度，过湿时加笔墨易显臃肿；过干时加笔墨，两者不易渗化、衔接（图64）。破墨法因笔墨先后有别

**图64　破墨法**

**图65　积墨法**

又分为：浓破淡（先施淡墨，待半干时穿插浓墨）、淡破浓（先用浓墨勾，趁其未干再用淡墨皴擦）、湿破干（先用干墨勾画，未干时用湿笔皴染）、墨破色（用大笔画出颜色，趁色不干，用墨笔皴、点，使色墨交融）、色破墨（在墨色未干时，加湿笔颜色，使色墨渗化）六种。

### 2. 积墨法

破墨法灵动、鲜活但不厚重。仅用破墨，画面会显得简单、不耐看。因此，要与积墨法结合使用。积墨法是通过反复勾、皴、点、染层层递加，造成深厚凝重、繁茂丰富的效果。积墨法使用时要注意三点：第一，每遍墨色叠加时，要在前一遍墨干定之后进行；第二，每遍墨色要补充、交错进行，不要重叠；第三，要注意画面整体关系，大胆落墨，细心收拾，控制好景物的黑、白、灰的层次（图65）。

## （三）色法

中国水墨画主张黑白分明，以墨为主、以色为辅，色彩的运用要在墨的基础上进行，在单纯中求变化。处理写生时色墨的关系，大致有三种方法：

### 1. 色墨重叠法

用透明度强的颜色如花青、藤黄、赭石、曙红等，在墨稿上层层积染，用色要薄，水分充足，不可将墨盖住（图66）。

### 2. 色墨对比法

使用色彩艳丽的、不透明的矿物色，如石黄、石青、石绿、朱砂等，与墨色交错点染，使色和墨形成强烈的对比效果（图67）。

### 3. 色墨混合法

用带色笔调少许墨，或用墨笔调少许色，使色墨合二而一，一笔中即有微妙的色墨变化（图68）。

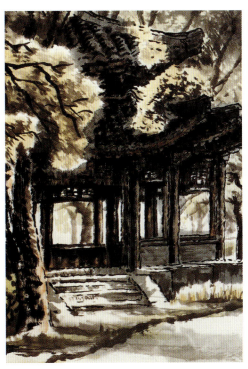

图66　色墨重叠法

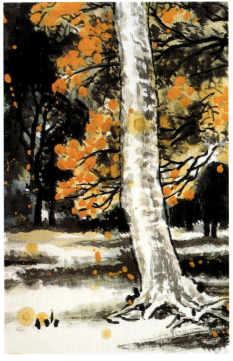

图67　色墨对比法

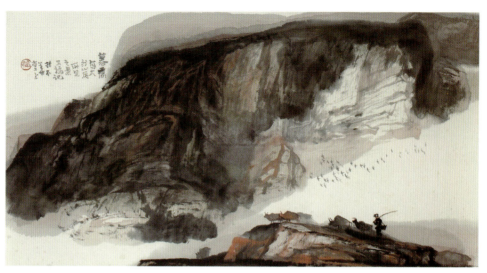

**图 68　贾又福　太行暮色**

水墨画的基本技法，在使用中都离不开水，故对水分的掌握与控制是画好水墨画不可忽视的一个方面。要想掌握这些规律，只有在实践中去体验、学习、总结，才能运用自如。

## 三、水墨画风景写生的方法及步骤

水墨画风景写生的方法多种多样，没有定格。但根本的一点是要面对自然，对真实的景物作认真细致的研究与描绘。技法的施用，在水墨技法基础上还可与其他画种形式的技法相互借鉴，以更好地表现自然。

这里以《秋色——写避暑山庄一景》（图69）为例，介绍写生中常用的方法，供读者学习借鉴。

步骤一：选景，构图，起稿。前面在风景画的取景与构图一节中曾提到，入画的景物要有丰富的层次、突出的特点。因此在这幅作品中，观者可以发现，画家意在通过满树金黄的秋叶与宁静悠远的古建丛林形成的对比，来表现秋天古典园林中特有的韵味。为使画面显得饱满丰富，绘者选用了正方形的尺幅，将重点放在了近处一棵枝条繁密、金叶茂盛的古木上。再以背景中由近及远的树木和建筑来烘托气氛，拉开画面景深，使景物显得更为丰富、灵动。

起稿时要注意，选用木炭条，因其颜色附着力差，有误时一掸即掉，所以很适合在宣纸等不易涂改的纸面上使用。如练习者造型能力较强，有把握控制景物的整体与细节关系，也可用淡墨起稿，或直接用墨色勾画。

步骤二：由于水墨画不可涂改的特点，所以可从画面主体部分开始刻画。先用重墨将古树的树干与枝条勾画出来，下笔要"稳、准、狠"，不可犹豫。偶尔出现败笔不要怕，可在后面根据整体关系进行调整。

步骤三：皴擦树干，用散笔点染叶子。点叶时应注意墨色干湿浓淡的变化。

步骤四：勾、皴出背景中树干和亭子的结构，并以浓淡墨相间的笔法皴染出地面的草地及树影，营造出空间的层次感。

步骤五：着色，并根据画面收拾整体效果。一般情况下，水墨写生的颜色在近处或主体所用颜色较厚，以石黄等矿物色为主，而背景则常以花青等透明色渲染。这样可将画面层次区分开，也比较符合人的视觉习惯。

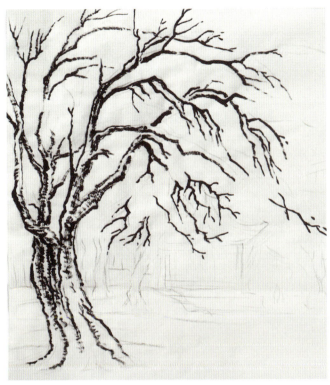
（1）步骤一、二

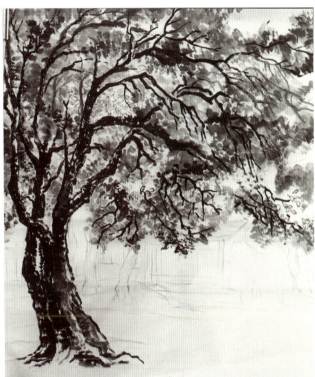
（2）步骤三

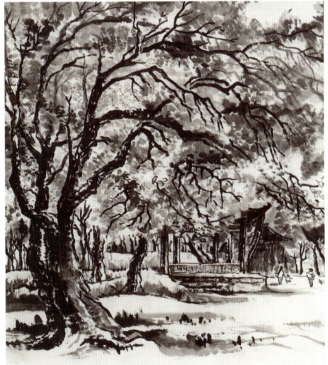
（3）步骤四

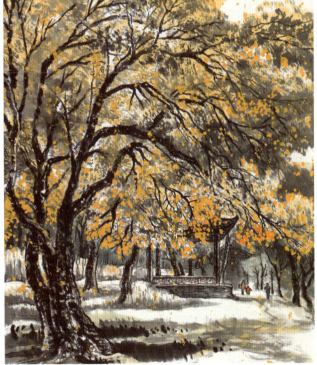
（4）步骤五

图69 秋色——写避暑山庄一景

再如画在团扇卡纸上的加拿大西部山中小景（图70），在取景构图时，作者以山间飞瀑为中心，近景点染出逆光的树木，在交错的墨色之中映衬出如飞雪般洁白的瀑布。

以淡墨起稿，组织起山石、树木及流泉的层次关系。

用墨、色皴染景物的虚实。

在墨色皴染的基础上，用花青、赭石、草绿、石绿点染各类景物的色彩，烘托画面山林飞瀑的氛围。

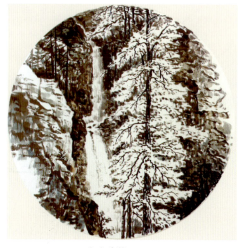

（1）步骤一、二　　　　　　　　　　（2）步骤三

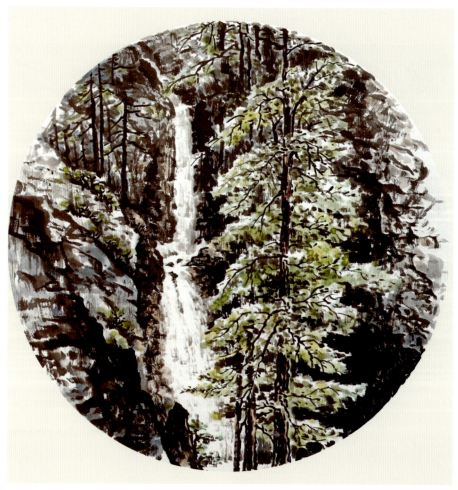

图70《加西小景》　　　　　　　　　　（3）步骤四

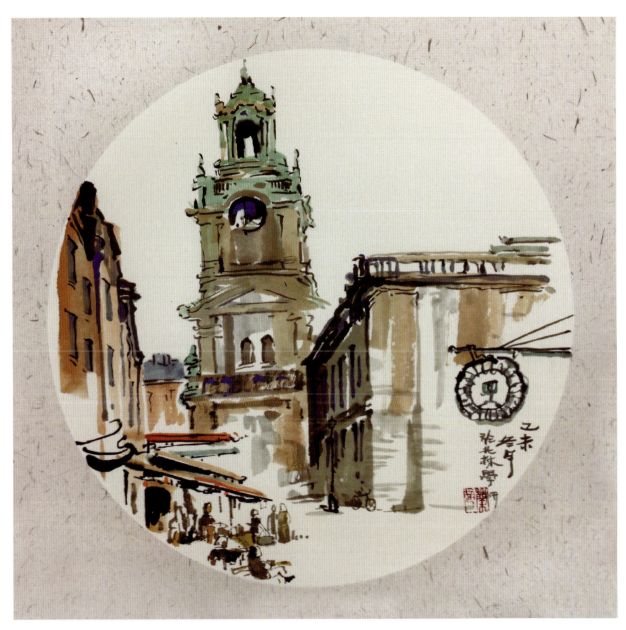

图 71　欧洲小镇

　　《欧洲小镇》（图 71）以简练的笔法，结合墨色混合法，快速地勾画、点染出小镇主体建筑结构，点景人物的添加使得画面气氛更加灵动鲜活。

- **思考练习题**

　　观察、比较墨、色在宣纸上的效果与钢笔画、水彩画有什么不同？
　　通过实践，你在运用毛笔丰富的笔触线条塑造景物方面有什么体会？

- **推荐书目**

《李可染水墨山水写生画集》，李可染画院资料汇编，2012 年。
《千里江山——历代青绿山水画特展》，故宫出版社，2017 年。
《笔象悟道——中央美术学院姚明京教授师生山水写生作品集》，中国书店，2015 年。
《芥子园画谱》，人民美术出版社，2019 年。

名家作品赏析

# 第七章
# 情感表达及材料技法的使用

# 第七章 情感表达及材料技法的使用

本书着重介绍了钢笔、钢笔淡彩、彩色粉笔、水彩、水墨等材料在风景写生中的运用。虽然造型规律是相通的，但读者也可看出，由于材料不同，表现在画面上的效果则相差甚远。如何使这些材料能够为绘画者情感的表现服务，而不是机械地照搬或牵强使用，则是这一章要解决的问题。

## 一、相同风景题材的不同材料技法及表现

面对自然中同一景物，每个人的理解和感受是各不相同的。这也是为什么风景照片永远无法取代风景画的原因。真正的绘画作品是能够通过形象表现出绘画者的情感，而这种情感如果能够借助恰当的材料加以表现，则可以取得更理想的画面效果。

例如，《拉卜楞寺系列一》与《拉卜楞寺系列二》两幅作品，所选景物相同（图72），但通过不同材料技法的使用，产生了完全不同的画面效果。《拉卜楞寺系列一》采用了水彩颜料，因此画面更注重色彩的运用。画面显得清新明朗，建筑色彩明快，天空部分则充分利用了水彩画特有技法，生动地表现出变幻莫测的西北高原地区的天空特征。整幅作品以写实的手法生动表现了西北藏寺经院建筑的美感（图73）。而作品《拉卜楞寺系列二》则是一幅水墨写生的风景画，在技法上运用层次丰富的积墨法，表现了经院历经岁月沧桑保留下来的浑然厚重的美感（图74）。

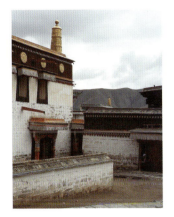

图72 拉卜楞寺实景照片

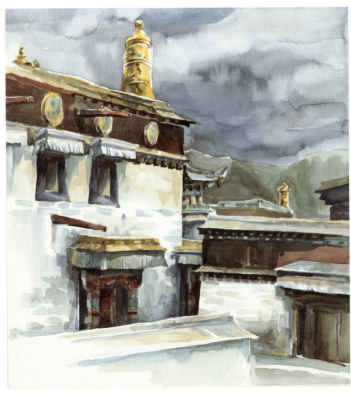

图73 拉卜楞寺系列一

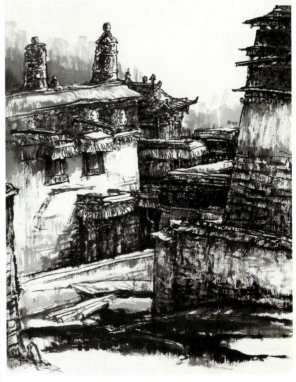

图74 拉卜楞寺系列二

《藏式民居系列一》《藏式民居系列二》《藏式民居系列三》分别用水墨、彩色粉笔、速写钢笔来描绘（图75至图77）。水墨以浓淡相间的墨色皴染出土木结构的层次及质感；色粉则凸显出浓郁的色彩和光线的对比；钢笔则以清晰明朗的线条勾画出景物的空间结构关系，并形成疏密有致的节奏感。虽然3件作品都描绘了藏式民居的特点，但因材料技法各不相同，形成的画面效果也千差万别。

这里仅举出了2个例子，在写生创作过程中还有更多的表现手法，这需要绘画者在实践中去体会摸索，逐渐积累经验，达到技法材料与情感表达高度统一，创作出每个人心中理想完美的风景画。

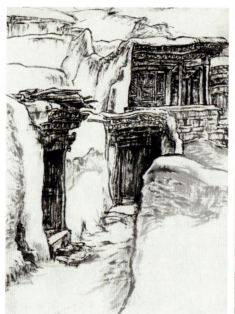

图75　藏式民居系列一　　　　　　　　图76　藏式民居系列二

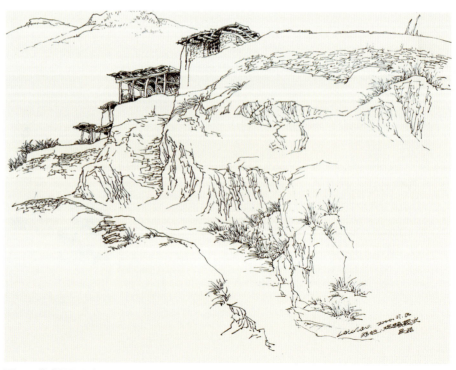

图77　藏式民居系列三

## 二、情感表达及材料技法的结合

　　由于不同的材料技法都有其各自不同的特点，因此在题材的选择上也要针对其特点，找到恰当的内容形式加以表现，这样才能在写生创作中达到理想的效果。

　　例如，钢笔画与水墨画的特点，都在于突出画面的黑白关系，组合出画面丰富的黑白色调。钢笔的优势在于方便携带，可以线条疏密表现景物的结构与空间关系。而水墨则是由变化丰富的线条、墨色，及在宣纸上形成的特殊肌理，来组合层次多变的黑白色调。图 78 便是以抽象的水墨肌理表现冬日冰雪的清寒，图 79 则以墨色相破、皴擦的方法表现古罗马遗址的沧桑。

　　再例如，水彩与彩色粉笔虽然在塑造景物时都以色彩丰富而见长，但因材料及调合媒介的不同，产生的效果也大不相同。水彩画在表现色彩时充分利用了对水分的控制，产生了诸多灵动自然、丰富多姿的效果（图 80）。而彩色粉笔则以其浓郁、厚重的色粉颗粒及清晰的线条笔触，塑造出色彩亮丽的景物空间（图 81）。

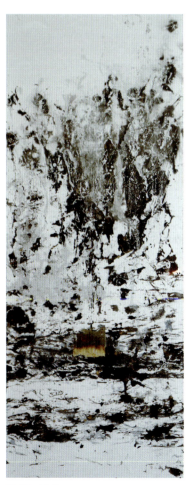

图 78　玄冬

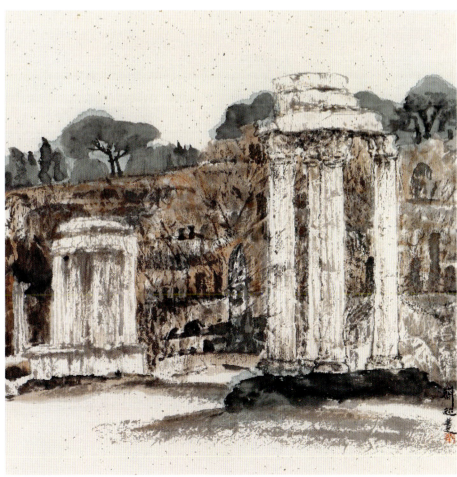

图 79　罗马古城遗址

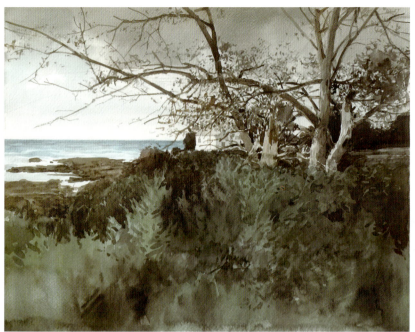

图 80 卓晓光 加东风景

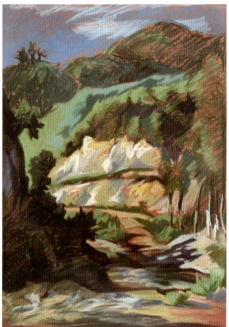

图 81 山色

图 82 境象

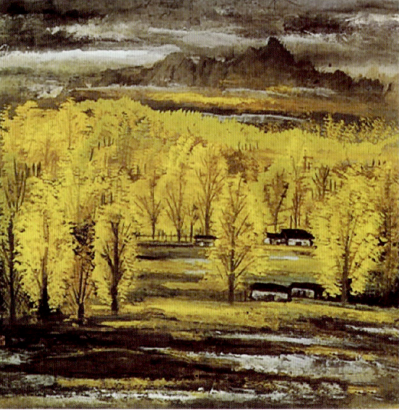

图 83 林风眠 秋色

面对多种多样的绘画材料，在风景的写生与创作过程中，如何驾御这些材料技法，使之更好地为画者抒发情感所用，是每个绘画者在不断实践过程中逐渐摸索出来的。由于绘画的规律具有很强的阶段性和局限性，因此画者在学习阶段可以借用这些规律，快速掌握一定的技巧。但随着水平的提高和对造型规律理解的加深，就要跳出这些规律，寻找自己独特的表现方式。如图82，作者采用综合材料拼贴的手法，将山水形成的镜像加以主观处理，成为作者营造的境象。图83林风眠先生的风景融合了东西方绘画的特色而自成一家，既有西方现代艺术的夸张又包含中国水墨的灵动。

　　总之，本书即是要通过多种技法学习、相互借鉴的形式，使读者能够更好地理解材料技法应为绘画者情感表达服务，使每位喜爱风景画的绘画者，都能通过一段时间的练习，自由地抒发内心对自然的感受。

● **思考练习题：**

1.研读中外风景画名家作品，观察比较东西方绘画的特点，并感受不同形式语言所传达的艺术韵味。

2.通过实践，思考并总结不同形式语言的表现特征。

● **推荐书目：**

《风景画的高度——西方名家作品精选》，陆琦，中国美术学院出版社，2018年。
《歌川广重——名所江户百景》，刘佼，华中科技大学出版社，2020年。
《宋画山水篇》，四川美术出版社，2020年。
《中国现代山水画全集》，贾德江，河北教育出版社，2002年。

**名家、学生作品赏析**
（作品图片30幅）

# 第八章

## 作品欣赏与评析

第八章　作品欣赏与评析　51

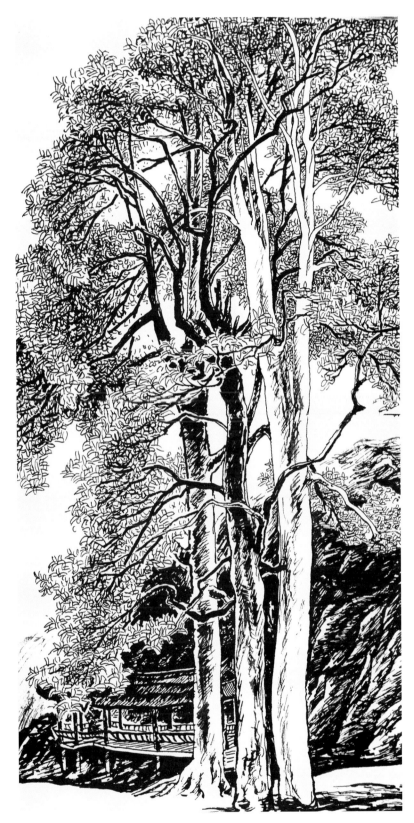

图 84 《青城幽木》（钢笔/素描纸）

  这一作品抓住了青城山古木挺拔清秀的特点，采用长条的画幅，利用线面结合的手法，通过树干强烈的黑白对比与枝条穿插，形成丰富层次。并以浓重墨色皴出的远山衬出双勾的树叶，主动地表现出树木盎然的生机。

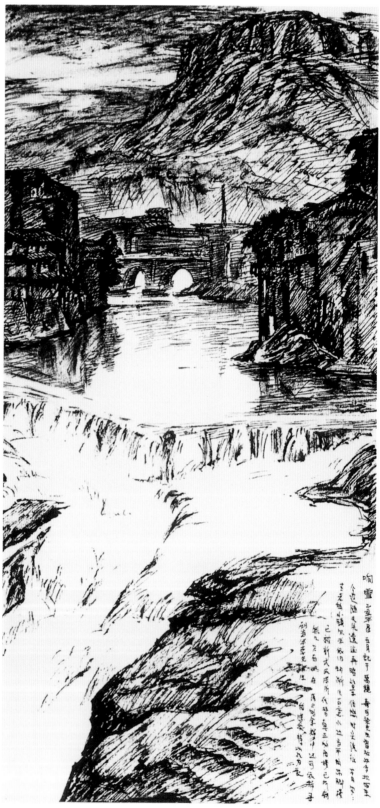

图85 《响雪》（钢笔/素描纸）

与《青城幽木》一样，同是钢笔画，《响雪》则采用了以线条组成的黑、白、灰色调。虽没有清晰明朗的线条，却多了份朦胧、厚重，更好地突出了景物阴郁、苍茫的意境。

第八章 作品欣赏与评析　53

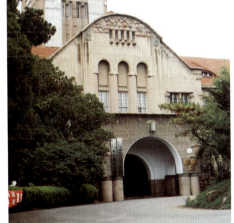

图86　青岛海洋大学主楼实景

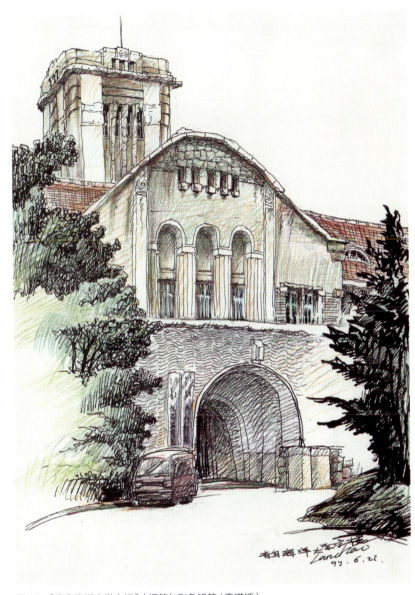

图87　《青岛海洋大学主楼》（钢笔与彩色铅笔／素描纸）

　　这是钢笔和彩色铅笔结合的风景画。通过不同颜色的线条交错，使主体建筑色彩丰富而不突兀。与实景照片相比，绘画作品中的细节进行了删减和调整，以突出建筑主体。

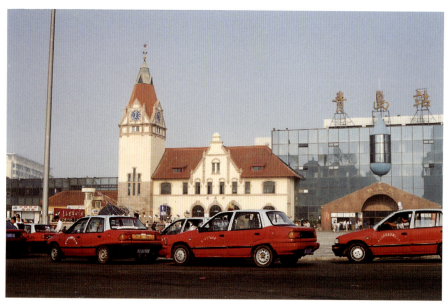

图 88 青岛车站实景照片

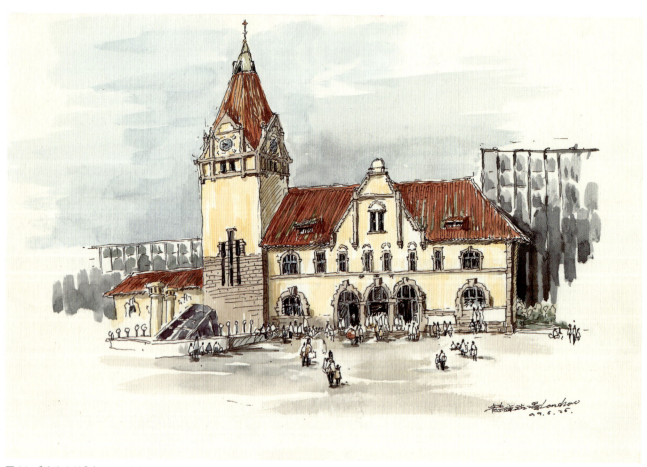

图 89 《青岛车站》（钢笔与水彩／素描纸）

　　这幅作品用清晰的钢笔线条和活泼的水彩颜色，生动地刻画出青岛车站独具特色的建筑和往来的人群。对于景中的人物，可简练概括地勾画出大概的形态，以突出车站主体。

第八章 作品欣赏与评析　55

图90　青岛基督教堂实景照片

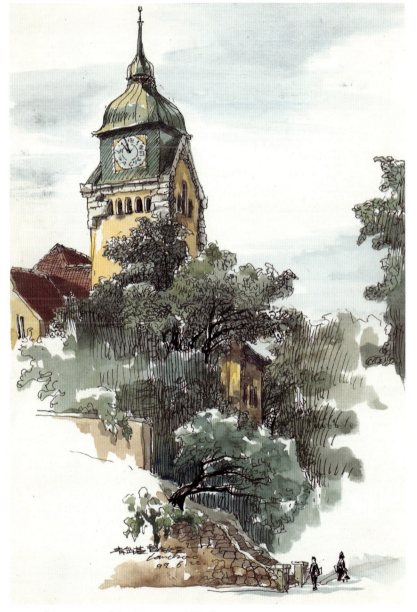

图91　《青岛基督教堂》（钢笔与水彩／素描纸）

和实景照片相比，绘画作品在画面的处理上，将另一侧上山小路挪移到画面的下半部，使得石径、树木相互掩映，层次更加丰富，再配上点景人物，从而使画面比实景看起来更加完整且富有情趣。

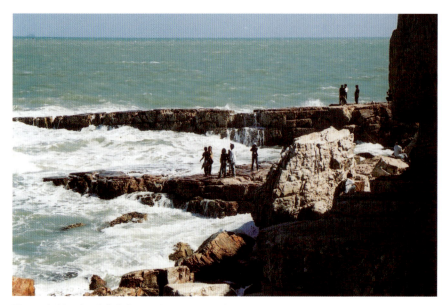

图 92 色粉画《观浪》的实景照片

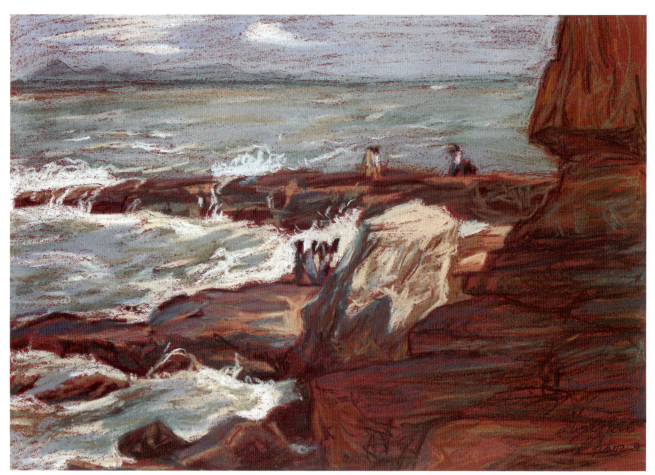

图 93 《观浪》（彩色粉笔 /A4 土红色纸）

这是画于长岛的一张彩色粉笔画。为突出阳光的强烈效果，在色彩的处理上，增强了明度的对比关系。而在刻画奔腾汹涌的浪花时，作者则利用变化的笔触，突出浪花、水流的特征，使画面充满了强烈的动感。

第八章　作品欣赏与评析　　57

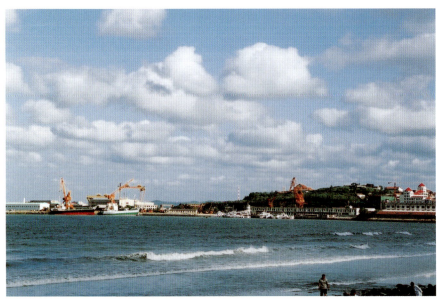

图 94 《烟台港远眺》实景照片

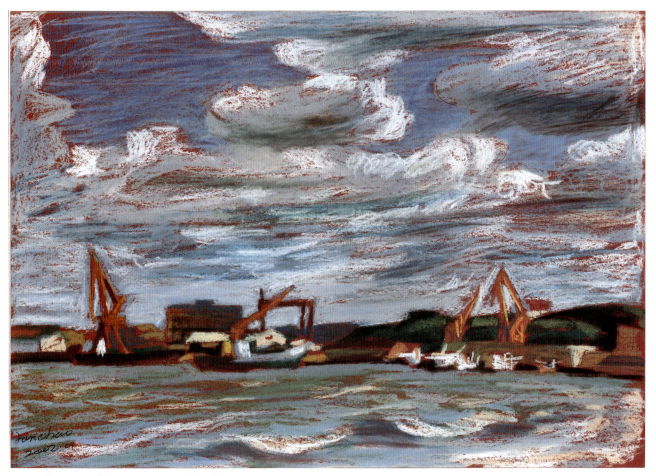

图 95 《烟台港远眺》（彩色粉笔 /A4 褐红色纸）

　　　　　　　　眺望港口，远处的建筑与船舶都被概括成小的色块，用笔明确、简洁，与松动色线所描绘的天空翻卷的舒云，和海面动荡的水波，形成了鲜明的对比。

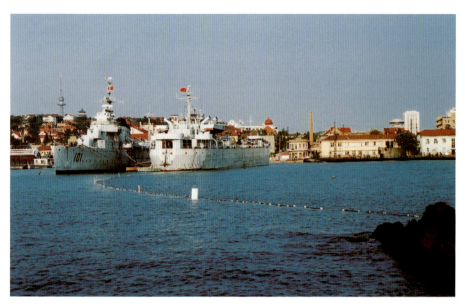

图 96 《晚霞中的青岛军港》实景照片

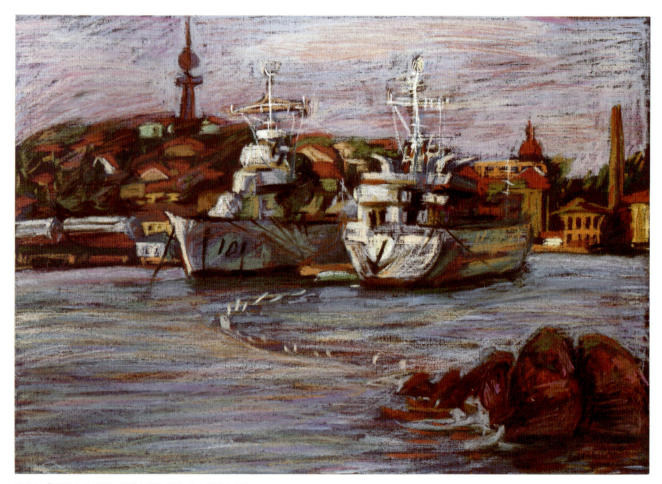

图 97 《晚霞中的青岛军港》（彩色粉笔 /A4 深蓝色纸）

实景照片中，很难分辨出傍晚霞光映照的丰富色彩，这幅写生作品是在自然环境中完成的，可以观察到更加丰富细腻的色彩变化。作品以色粉笔绘成，细腻的刻画出战舰在夕阳映衬下，丰富的色彩变化，生动再现了军港宁静优美的景致。

第八章 作品欣赏与评析　　59

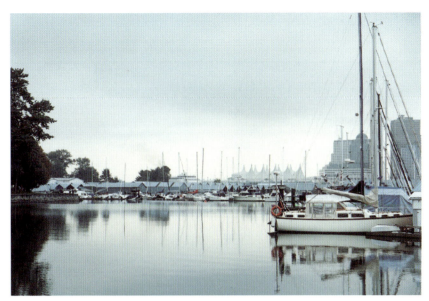

图 98 《温哥华斯坦利港》实景照片

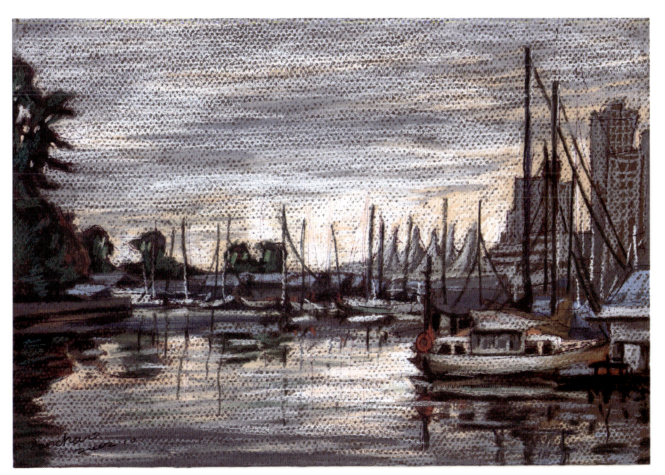

图 99 《温哥华斯坦利港》（彩色粉笔 /A4 灰色纸）

　　与实景照片相比，画中的色彩更为丰富，也更具表现力。天空中云层较厚，漂浮不定，落日的余辉被遮挡在云层后，时隐时现，透出柔和的暖金色，和海水交相辉映。

　　画面近景由精道的笔触与色彩生动刻画出游艇的细节，远景则用概括坚实的笔触和色彩统一在较暗的灰蓝色中，更好地衬托出水天一色、宁静空灵的意境。

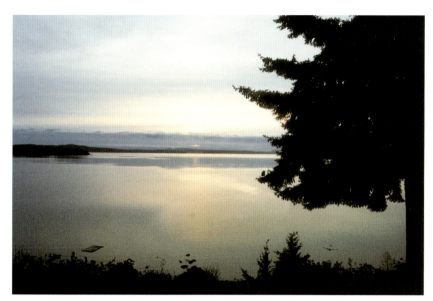

图100 《纳奈莫的海上日出》实景照片

图101 《纳奈莫的海上日出》（彩色粉笔/A4 褐红色纸）

这是一张仅用了十几分钟的彩色粉笔风景速写。作者对景物大胆概括，运用简练的色彩，流畅的笔触，营造出转瞬即逝的日出景象。

图 102 《正午的阳光》实景照片

图 103 《正午的阳光》（彩色粉笔 /A4 土红色纸）

  正午强烈的阳光透过树叶、枝条，洒落在屋墙、石阶上，斑斑驳驳。松动的笔触和强烈的明度对比是较理想的表现手法。

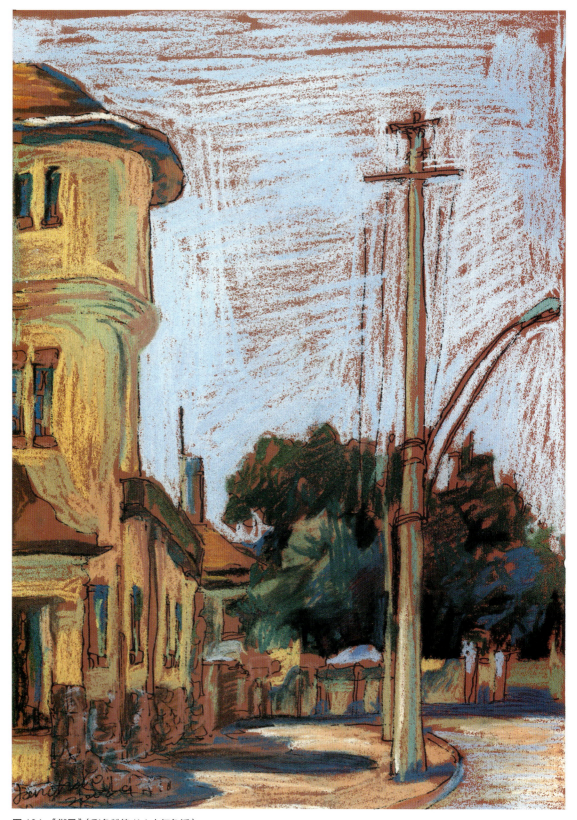

图104 《街景》(彩色粉笔/A4 土红色纸)

景物之间强烈的色彩对比,在阳光下更为鲜明。阴影部分呈现出浓郁的青蓝色,色彩原本鲜艳的黄色建筑在周围环境的映衬下,更显斑斓夺目。粗犷的线条笔触中透出底纸的土红色,使天空、建筑既形成强烈对比,又统一在暖色调中。

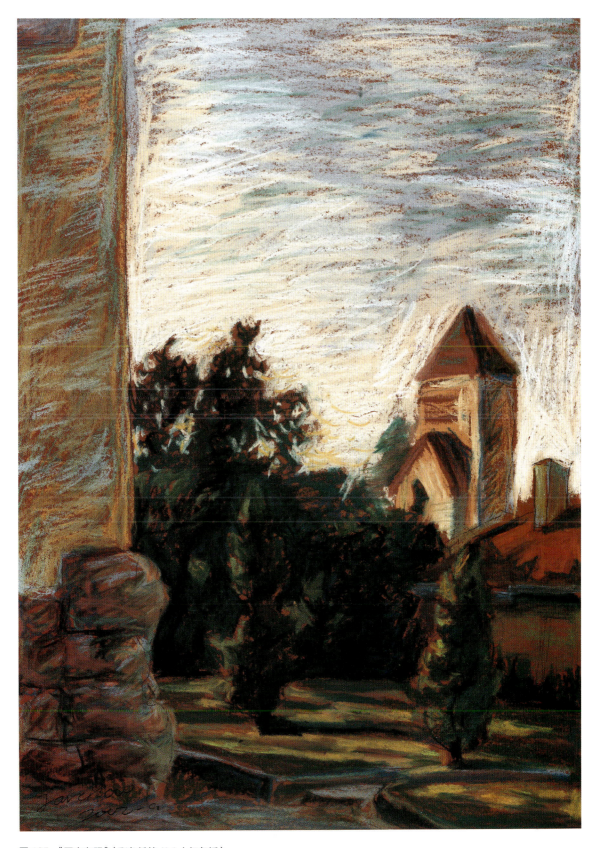

图 105 《园中夕照》（彩色粉笔 /A4 土红色纸）

要抓住夕阳中色彩的微妙变化，就应快速地刻画出天空和被阳光照射的亮面的颜色（通常这些色彩的变化会由暖变冷，而暗面颜色的变化不大）。

图 106 《纳奈莫之秋》实景照片

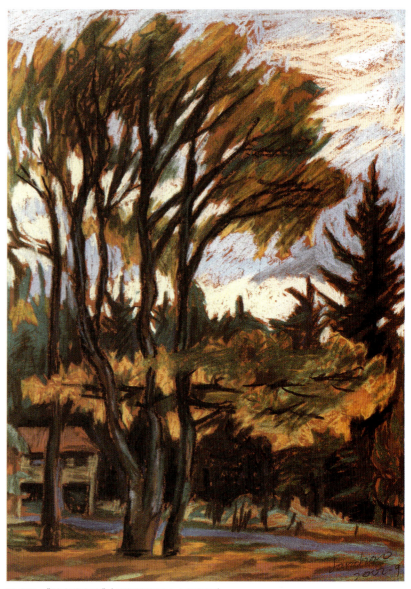

图 107 《纳奈莫之秋》（彩色粉笔/A4 土红色纸）

纳奈莫秋天的颜色最为灿烂。墨绿、黑及深蓝色的背景，和金黄的主色调及天空形成对比，突出枫树逆光的效果。

第八章 作品欣赏与评析 65

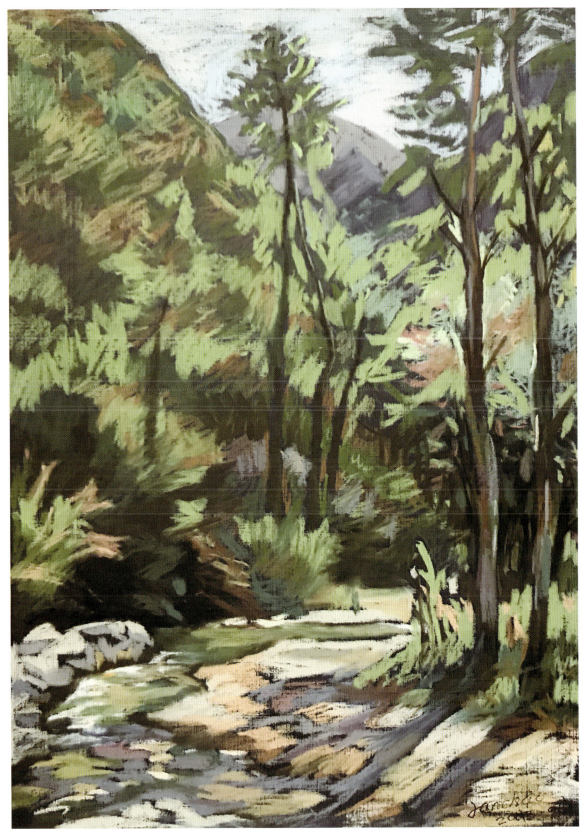

图 108 《京郊山谷小景》（彩色粉笔 /A4 深蓝色纸）

该作品用深蓝色底纸和丰富的绿色调表现了清凉爽朗的夏末京郊山谷。

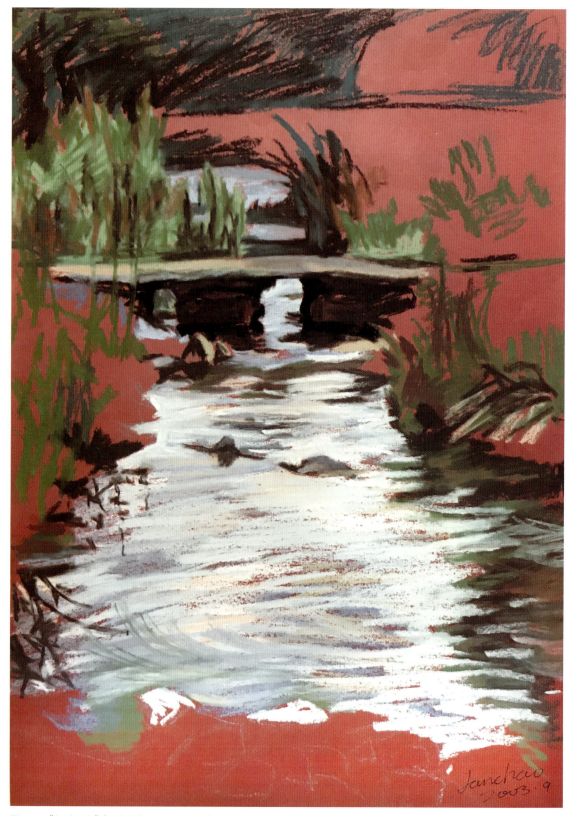

图109 《桥畔溪水》（彩色粉笔/A4 土红色纸）

画面由天光映衬的流水与小桥等局部展开，在水草等细节逐渐显现时，骤然停笔。利用水面透亮的色彩与土红色底纸形成了鲜明的对比，看似未完成的画面，却使主体更加突出，画面别有情趣。

第八章 作品欣赏与评析　67

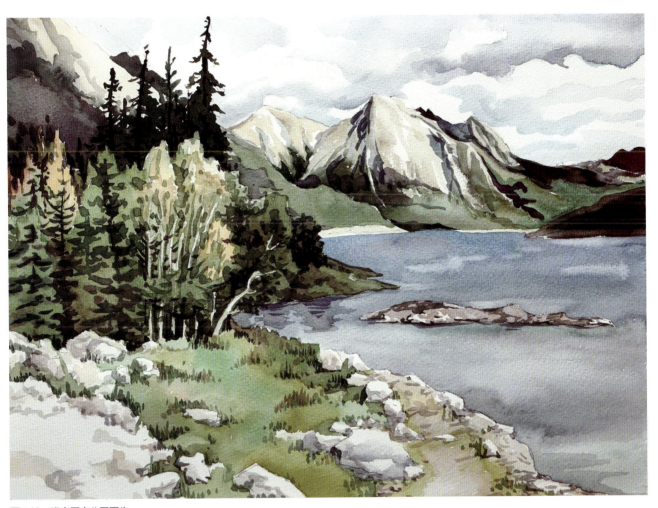

图110　班夫国家公园写生

　　此幅水彩写生构图采用之字形，将景物层次加以区分，又将干湿画法结合，以湿画法表现水与天空的灵动，以干湿相容的手法表现近处草石相间的细节、中景的树木及远处的山峰，充分展现了景物中不同物体的质感与色彩。

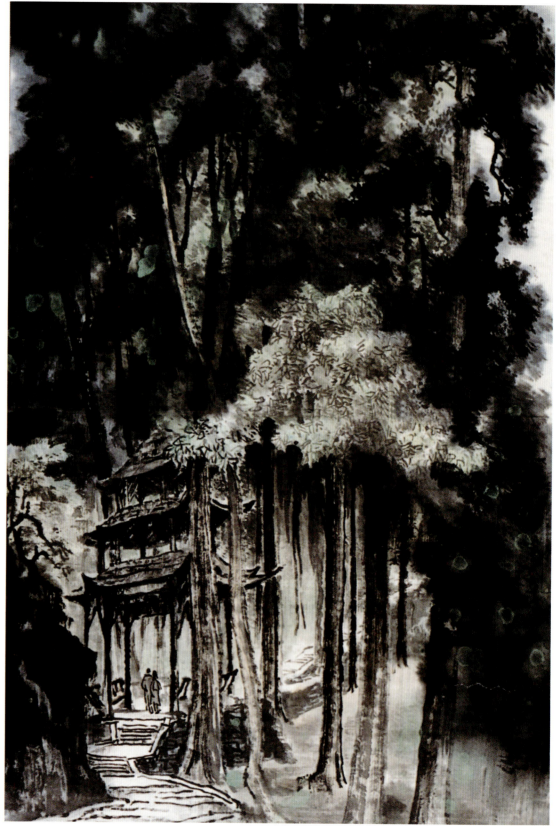

图 111 《青城山天然阁》(水墨/生宣纸)

利用水墨画丰富的技巧和宣纸特有的效果,表现了青城山枝繁叶茂的林木,古朴典雅的山亭和曲折悠远的石径。

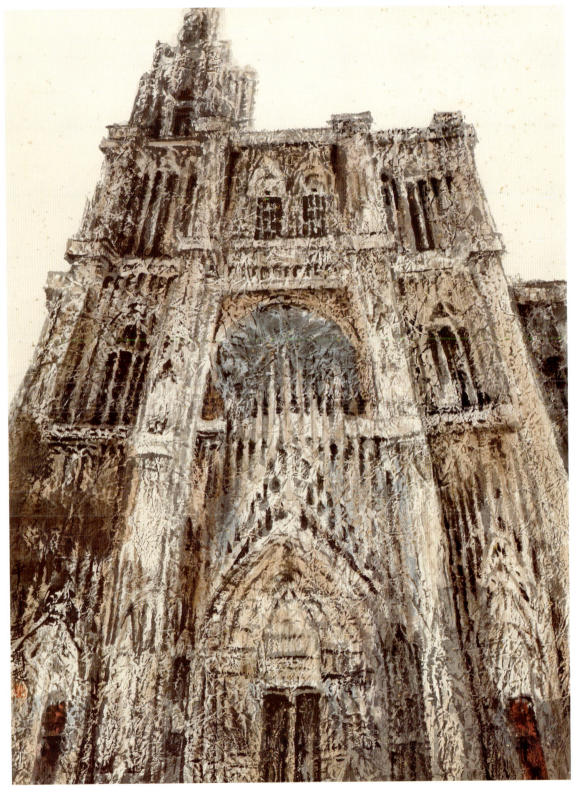

图 112 《斯特拉斯堡大教堂》（水墨、中国画颜料／洒金色宣）

这件写生作品采用仰视的角度，以夸张的透视凸显出教堂建筑的雄伟。作品选用了浅驼色洒金宣，将宣纸揉皱后再展平以水墨皴染，制作出建筑表面的肌理效果。作者在水墨勾勒皴擦的建筑结构上，以暖色调的朱磦赭石衬以冷色调的花青石绿，使得画面既有色彩丰富的变化，又呈现出若隐若现的光感。

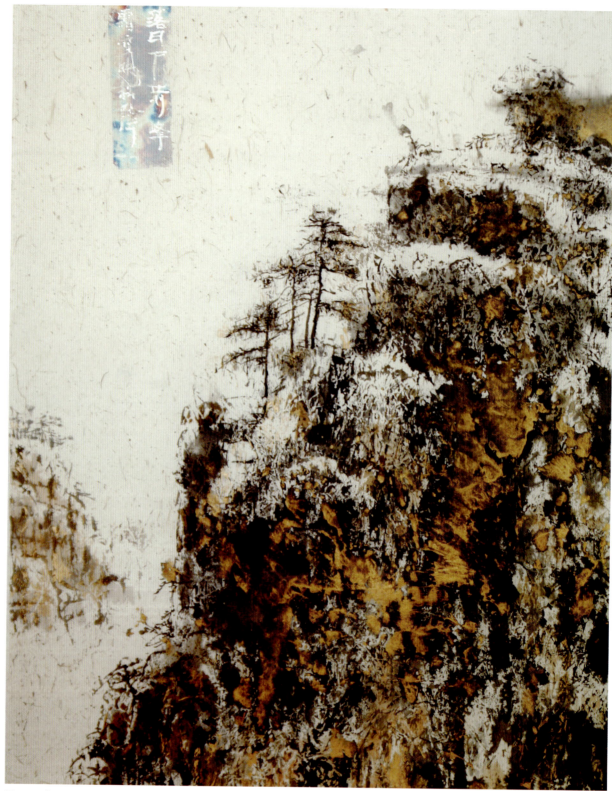

图113 《霜雪映松声》(水墨、中国画颜料、金粉、银箔/本色云龙宣)

这幅山水画作品是根据速写线稿和照片资料创作而成。作者选用了本色云龙宣（一种保留了植物纤维的宣纸），这种纸柔软轻薄并有韧性，适宜反复皴擦渲染，在浓重的墨色之上用有金属光泽的金粉颜料进行局部烘染，使画面展现出酣畅淋漓的笔墨效果，更具灵动鲜活之感。

- **思考练习题：**

根据本章作品欣赏与评析中的实例，思考如何将实景进行取舍？如何通过主观处理，选择相应的表现手法来展现景物的特点？

通过实践，在写生过程中思考并总结如何整体把握画面效果。

风景写生课件

- **推荐书目：**

《风景色彩写生》，中国林业出版社，2018年。

《中国画名师课徒画稿——陆俨少（石、云水法）》，人民美术出版社，2014年。

《最美山水画100幅》，人民美术出版社，2019年。

# 参 考 文 献

[1] R.S. 奥利佛. 写生画 [M]. 北京：水利电力出版社，1986.
[2] 齐康. 线韵——齐康建筑钢笔画选 [M]. 南京：东南大学出版社，1999.
[3] 宣大庆. 速写画法 [M]. 杭州：中国美术学院出版社，1999.
[4] 白雪石. 中国山水画技法 [M]. 北京：人民美术出版社，2008.
[5] 陆俨少. 中国画名师课徒画稿——陆俨少 [M]. 北京：人民美术出版社，2014.
[6] 周至禹. 设计素描 [M]. 北京：高等教育出版社，2016.
[7] 千里江山——历代青绿山水画特展 [M]. 北京：故宫出版社，2017.
[8] 风景画的高度——西方名家作品精选 [M]. 杭州：中国美术学院出版社，2018.
[9] 芥子园画谱 [M]. 北京：人民美术出版社，2019.
[10] 中央美术学院中国画系. 中国画技法 [M]. 北京：高等教育出版社，1990.